# Joan

# Miró

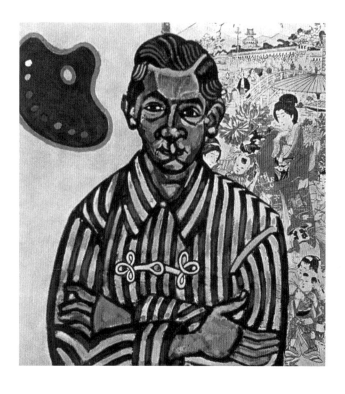

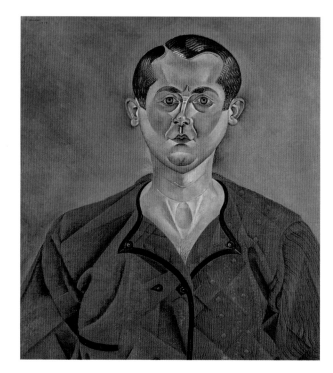

Traducción : Anna Maria Rodriguez
Texto : Susan Hitchoch

© 2006 Sirrocco, London, UK (Edición española)
© 2006 Confidential Concepts, Worldwide, USA
© 2006 Estate Miró / Artists Rights Society, New York,
USA / ADAGP, París

Publicado en 2006 por Númen, un sello editorial de
Advanced Marketing, S. de R.L. de C.V.
Calz. San Francisco Cuautlalpan
No. 102, Bodega D
Col. San Francisco Cuautlalpan, Naucalpan de Juárez C.P: 53569
Estado de México

ISBN: 970-718-380-2

Impreso en China

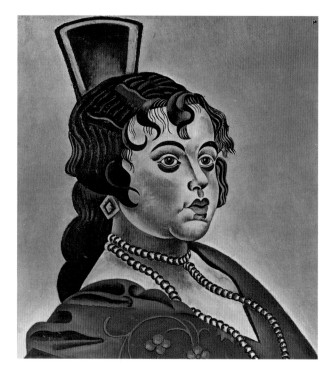

# Joan

# Miró

NUMEN
ARTE A TRAVÉS DEL TIEMPO

sirrocco

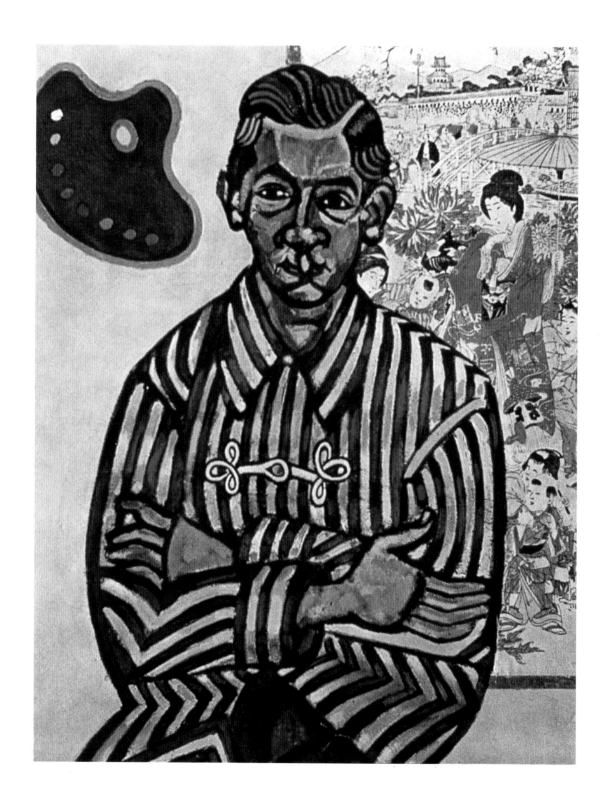

Joan Miró Ferrà nació en un cuarto con estrellas pintadas en el techo. Creció en la ciudad de Barcelona, donde la sólida independencia y creatividad van de la mano. Una ciudad que encarna el espíritu catalán de originalidad -no español ni francés, sino dotado de una historia, lenguaje y cultura propios y únicos- que viene a ser un sentido permanente de pertenencia al mundo mediterráneo. El padre de Miró, hijo de un herrero, trabajó como joyero y relojero. Su madre era hija de un ebanista. La familia de su padre procedía de Montroig, un pueblo de la provincia de Tarragona, y su abuela materna vivía en Palma, ciudad empapada de sol en la isla de Mallorca. Todos ellos proceden de campesinos, y en Cataluña, el campesino rebelde -Hombre que lleva el gorro de lana roja y trabaja la tierra a mano limpia- es el héroe. En la ciudad, la capital catalana de Barcelona, por el contrario, el arquitecto es el héroe: particularmente Antonio Gaudí, quien, a la vuelta del siglo XX, tomó la tradición gótica y la convirtió en algo moderno y fascinante, que se convirtió en su signo de distinción. Joan Miró creció admirando a ambos, al campesino y al artista.

Miró nació el 20 de abril de 1893. Fue el primero de dos hijos, su hermana, Dolores, nació cuatro años más tarde. A los siete años, entró a la escuela primaria en Barcelona. Fue un estudiante muy deficiente, un soñador que tuvo poco que ver con sus compañeros de clase, que bromeaban sobre su sensibilidad y le llamaban "intelectual". Para hacer tolerable el día en la escuela, Joan Miró se quedaba por la tarde para tomar clases de dibujo. "Esa clase era como una ceremonia religiosa para mí", escribió Miró casi siete décadas después. "Lavaba mis manos cuidadosamente antes de tocar el papel y los lápices. Los instrumentos eran como objetos sagrados, y yo trabajaba como si estuviera realizando un ritual religioso... Yo dibujaba las hojas de los árboles con cuidado amoroso."[1] Los dibujos de su periodo inicial son notablemente meticulosos: cuidadosamente trazados con línea y sombra. Los primeras obras de arte de la mano de Miró fueron representaciones fieles a la realidad de un pescado y un florero. En el transcurso de tres años, sin embargo, la imaginación del adolescente comenzó a jugar con la realidad, y un florero de 1906 posa por encima de un pedestal de perspectiva espectacular, con sus ramas casi simétricas y punteadas con hojas dibujadas claramente y sus flores de cuatro pétalos coronando el diseño. Liberado de la escuela, cada verano Miró saboreaba los momentos sin preocupaciones que pasaba con su familia en Tarragona y Mallorca. A menudo se quedaba en Palma con su abuela, una mujer romántica que sin duda le brindaba una bienvenida liberación de la disciplina autoritaria de su padre en la ciudad. En Palma, el joven Miró llenó álbumes enteros de bosquejos con dibujos de los paisajes locales con trazos de carboncillo: botes de pesca, la catedral de Palma, los molinos de viento de El Molinar y el Castillo de Bellver. El agudo contraste entre sus días de escuela y estos veranos, entre los rigores de su vida urbana en Barcelona y la libertad que disfrutaba en el campo, marcarían la vida de Miró.

1. *Retrato de E.C. Ricart, Hombre en pijama*, 1917.
Óleo sobre tela,
81 x 65 cm.
Colección privada,
Chicago.

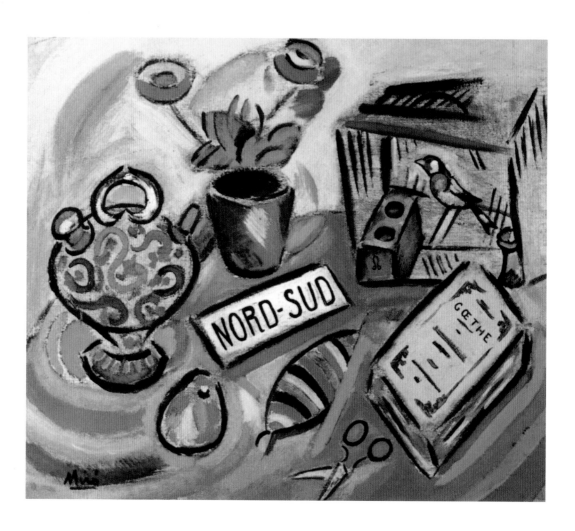

No sólo emigraría con las estaciones, trabajando alternadamente en estudios en París y en el campo en España, sino que su trabajo también mediaría entre los dos polos de su personalidad creativa, entre la espontaneidad poética y el método sistemático. También supo explotar poderosas dualidades en su arte. El estilo del ornamento oscilaría entre líneas aisladas y planos lisos de color.

En 1907, obligado por su padre, Miró entró en la Escuela de Comercio de Barcelona. Al mismo tiempo, justo como lo había hecho antes, buscó en su arte una forma de tolerar lo necesario. Se inscribe en las clases de arte de La Escuela de la Lonja, una escuela orientada a lo académico y profesional de las artes aplicadas donde un joven llamado Picasso había impresionado a los profesores diez años antes. Miró no tuvo tal reputación. Él no siguió las reglas tan adecuadamente. "Yo era un portento de torpeza", dice Miró al recordarse como estudiante en la Lonja[2]. Sin embargo, ganó el respeto de ciertos profesores de arte cuyo propio trabajo artístico iba más allá de las fronteras de lo práctico incluso aunque sus lecciones en el aula no lo hicieran.

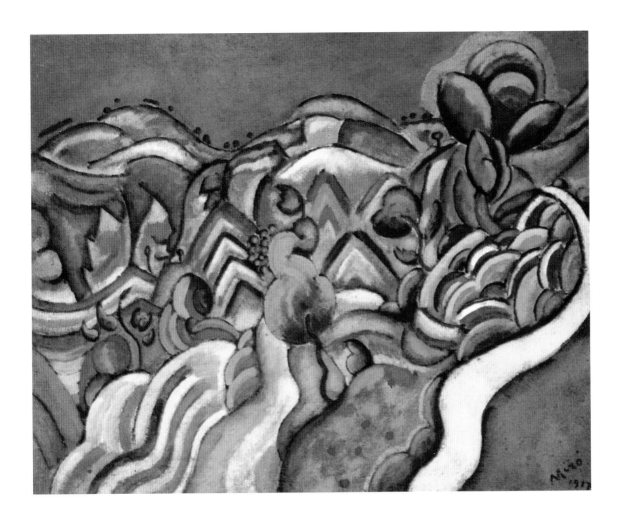

Al alcanzar la edad adulta, Joan Miró aceptó sumisamente un trabajo como contador en una compañía comercial de Barcelona, abandonando su arte por el momento. "Yo era muy infeliz", recordó después. Pero el arte estaba por dentro profundamente, y no podía mantener su mano alejada de dibujar en los libros de contabilidad. Estaba, como dijo después, "más y más dado a soñar despierto y a rebelarse". No tardó mucho tiempo antes de que se sintiera seriamente enfermo con depresión, complicada por un acceso de fiebre tifoidea. Dejó su empleo de ciudad y fue a convalecer a Montroig, en una granja (masía) adquirida recientemente por su padre. Este episodio parece haber convencido a su padre de olvidar todas las ambiciones de que su hijo fuera un hombre de negocios, ya que cuando Miró recobró la salud, su camino le llevó directo a la Escuela de Arte de Francisco Galí. A diferencia de la Escuela de la Lonja, las clases privadas de Galí ofrecían un ambiente donde se reconocían los métodos distintivos de Joan Miró. Galí era conocido más como profesor que como pintor, más como patrocinador de las artes más modernas que como practicante en sí mismo.

3. *El camino, Ciurana*,
   1917.
   Óleo sobre tela,
   60 x 73 cm.
   Colección privada,
   París.

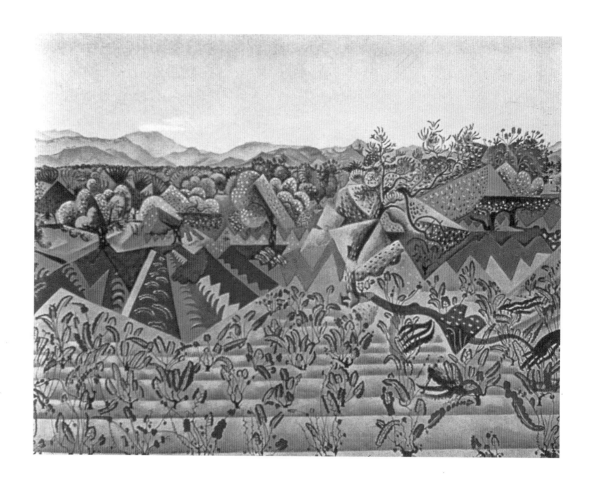

**4. *Montroig. Vides y olivos*,** 1919.
Óleo sobre tela,
28,75 x 24 cm.
Colección privada,
Palma de Mallorca.

Él entrevistaba a los estudiantes antes de aceptarlos. Fue en las aulas de Galí que los artistas jóvenes de Barcelona estuvieron discutiendo sobre el impresionismo, el fauvismo, e incluso el vanguardista cubismo, representado en los nuevos trabajos de Pablo Picasso, el compañero que estaba haciendo tanto ruido en los círculos de arte parisinos. Joan Miró pronto mostró sus aptitudes a su maestro. Asignado a pintar una naturaleza muerta de objetos sin color, que incluían un vaso de agua y una patata, Miró creó, en palabras de Galí, un "atardecer espléndido" del color.[3] Los ojos de Miró observaban bien, pero su imaginación observaba incluso mejor. Miró llegó a la escuela de Galí con un fuerte sentido de color y salió de ella con un sentido de la forma aún más fuerte. El maestro daba al joven un objeto que debía sostener sobre su espalda, pidiéndole que lo sintiera, para luego reproducirlo en papel. Galí llevó a sus estudiantes al campo, pero nunca les permitió dibujar durante la excursión, sino que les hacía dibujar los paisajes de memoria una vez estuvieran de regreso en el estudio. En su vejez, Joan Miró aún recordaba estos retos.

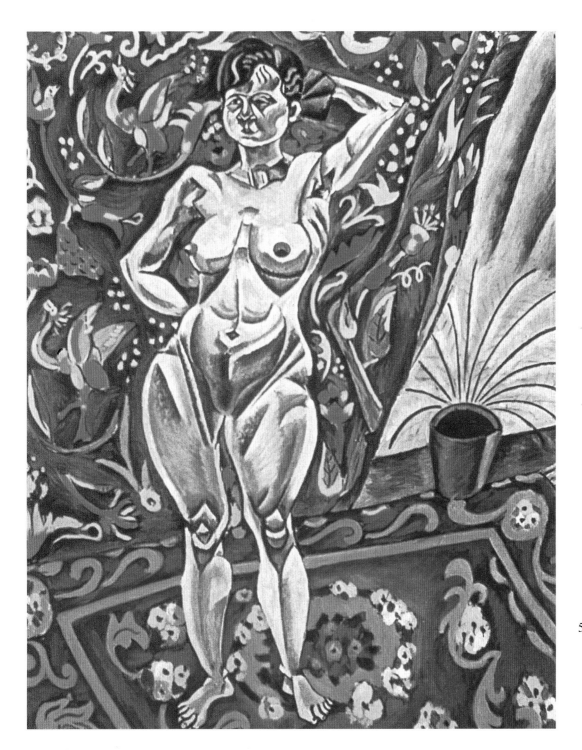

5. *Desnudo de pie*, 1918.
   Óleo sobre tela,
   153,1 x 120,7 cm.
   Museo de Arte de Saint
   Louis, Saint Louis,
   Missouri.

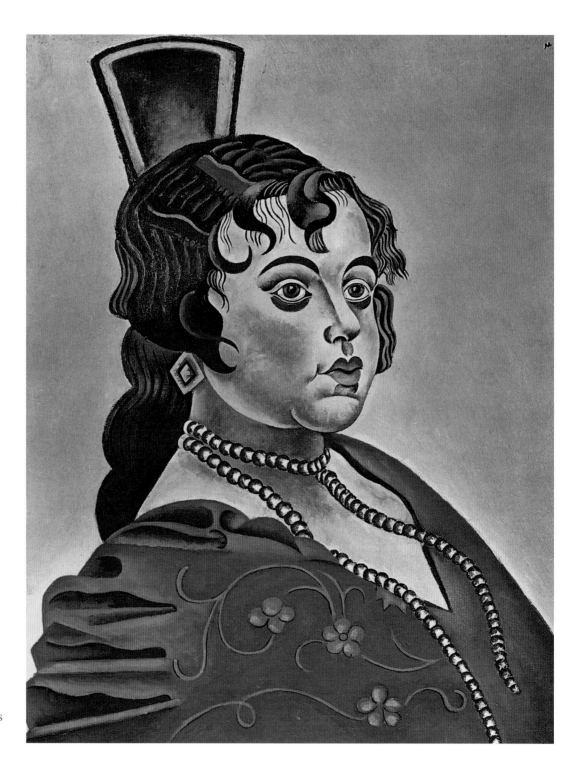

6. *Retrato de una
bailarina española,*
1921.
Óleo sobre tela,
66 x 65 cm.
Musée du Louvre, Paris
(donación Picasso).

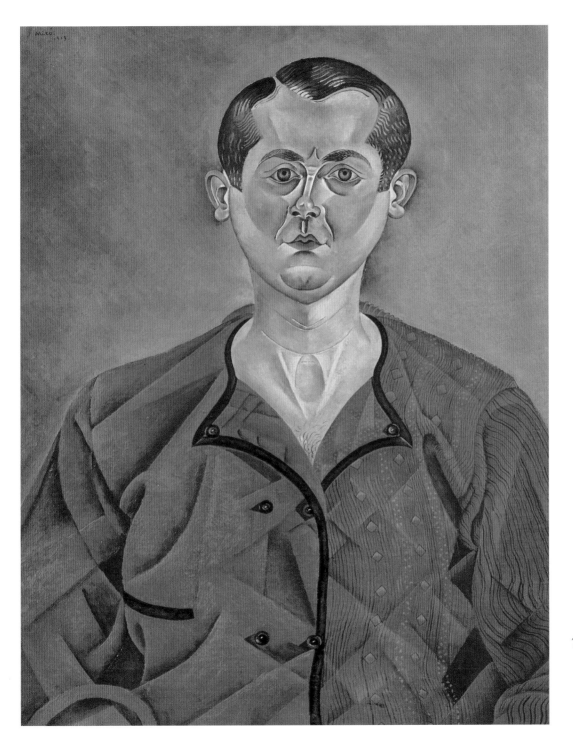

7. *Joven con blusa roja*
   *(Autorretrato)*, 1919.
   Óleo sobre tela,
   73 x 60 cm.
   Museo Picasso, París.

Llevó a cabo su propia versión de ellos con su nieto, Joan Punyet Miró, quien explicaba que en las caminatas que hacían juntos, el anciano artista siempre animaba al joven a hacer un esfuerzo especial para aprender "cómo escuchar el silencio, cómo observar las cosas en la oscuridad, cómo comunicarse sin palabras"[4].

En la academia Galí, Miró conoció a algunos de los hombres que se convertirían no sólo en compañeros artistas sino en amigos íntimos. Él y Enric Cristòfol Ricart pronto alquilaron un estudio juntos cerca de la Catedral de Barcelona. En aquella época era una ciudad emocionante para un artista, un refugio para artistas franceses cuyo país estaba en guerra. Los artistas jóvenes se unieron para formar un grupo de dibujo independiente llamado Círculo Sant Lluch, una reacción impertinente a los círculos de arte existentes en Barcelona. Los artistas de Sant Lluch no adoptaron un estilo propio y uniforme, y su excentricidad le vino bien a Miró. Identificado después como surrealista, Miró realmente nunca se casó con ninguna escuela o con un estilo de arte establecido. "Estaba claro en su mente", como un crítico ha declarado, "que él tenía que ir más allá de todas las categorías e inventar un idioma que pudiera expresar sus orígenes y ser auténticamente suyo propio." A lo largo de su carrera, incluso trabajó duro para no caer en sus propias tradiciones. Los artistas de Sant Lluch hicieron un fondo monetario común para contratar modelos que posaran para ellos. Muchos de los que venían a las sesiones de dibujo eran jóvenes emergentes como Miró, pero otros eran veteranos de muchos años. En una de las sesiones, Miró tuvo el honor de dibujar junto al mismísimo gran arquitecto Gaudí, quien aún valoraba la camaradería y la oportunidad de dibujar con modelo. Los miembros del círculo Sant Lluch visitaban los lugares nocturnos de Barcelona, pero Miró rápidamente ganó la reputación de ser el primero en irse a dormir. [5] Miró nunca sucumbió al exceso romántico de los artistas disipados, eligiendo en su lugar una vida ordenada y moderada.

En 1912, cualquier artista medía su trabajo comparándolo con la paleta de los Impresionistas. Una gran exposición de arte francés tuvo lugar en Barcelona, dando a Miró y sus amigos la oportunidad de familiarizarse con las pinturas de Degas, Monet, Gauguin, Manet y Seurat. Josep Dalmau tenía una galería en la calle de Puertaferrissa, donde exhibía los trabajos más vanguardistas producidos por los pintores, incluyendo los atrevidos cubistas franceses Fernand Léger y Marcel Duchamp. Allí conoció Miró a Francis Picabia, quien acababa de fundar *391*, la revista que se convertiría en la voz del movimiento dadaísta. En el aire había nuevas ideas sobre el arte. Los cubistas pintaban el mundo en planos de forma y color. Marcel Duchamp veía el tiempo como una serie de planos lisos, como se describe en su famoso *Desnudo bajando una escalera*, pintado en 1913. "Dadá es una forma de pensar" declaró el poeta André Breton. La pintura no podía expresar por completo la filosofía dadaísta. Era un esfuerzo por romper las reglas -una escuela de pensamiento cuya doctrina central era que ninguna escuela, ningún pensamiento debería de predominar.

8. *Naturaleza muerta con caballo de madera*, 1920.
Óleo sobre tela.

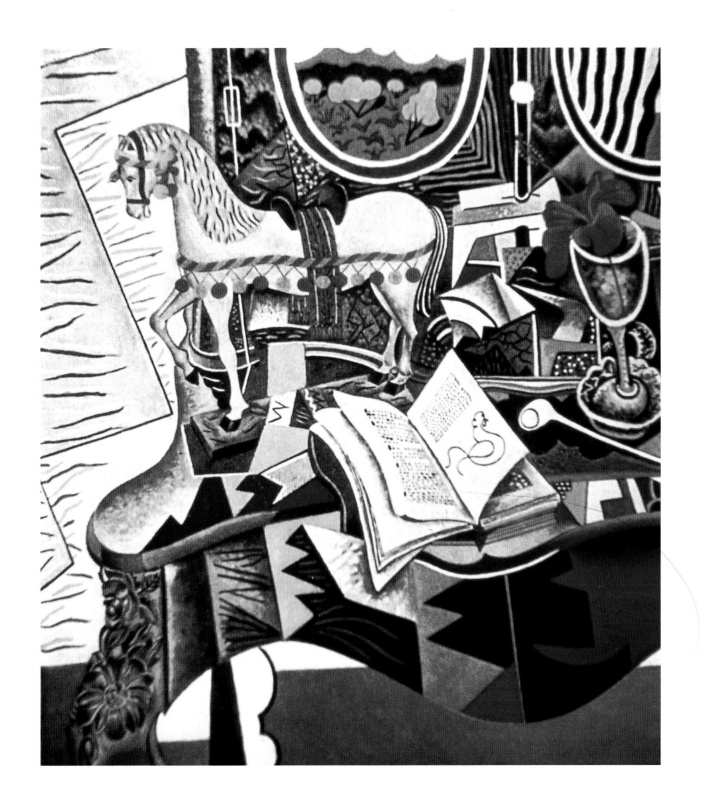

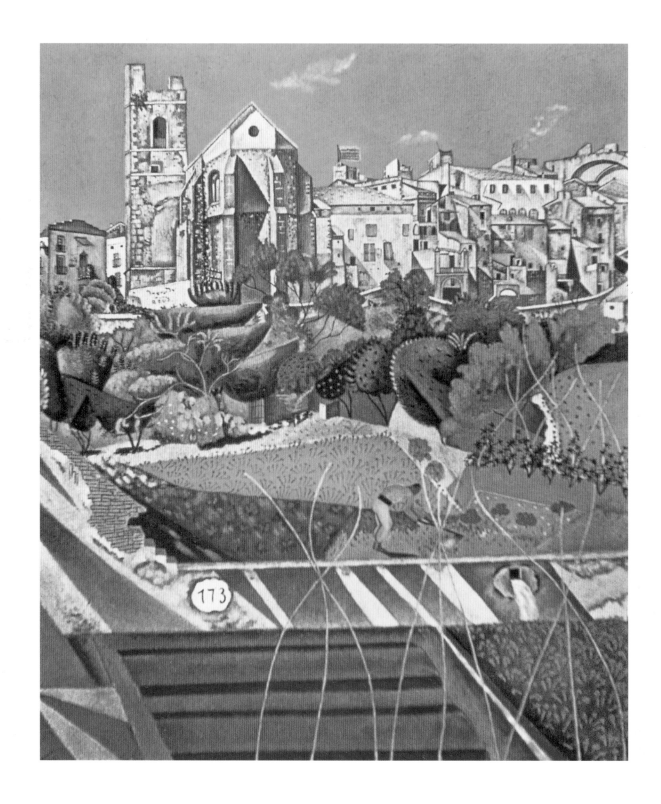

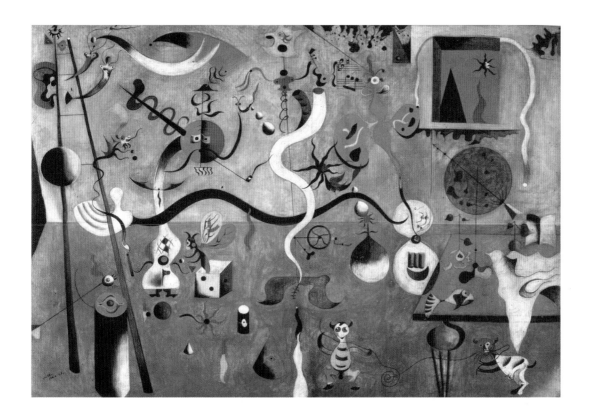

"¿Cómo puede uno deshacerse de todo lo escurridizo y cambiante, todo lo agradable y correcto, todo lo que es moralista, europeizado, enervado?", pregunta el escritor alemán Hugo Ball, autor del primer manifiesto del movimiento. Su respuesta: "Diciendo dadá"[6]. Impresionado por la forma en que Miró utilizaba la forma y el color en paisajes y retratos, Dalmau le prometió una exposición individual. Claramente, el joven había estudiado las formas quebradas del cubismo y había aprendido a admirar los estridentes colores de los "fauves". Pero tenía un ojo propio, y sus pinturas combinaban perspectivas torcidas, pinceladas intensas y sorpresas en el color. Estaba buscando la forma de mezclar la bidimensionalidad elegante de la época con inspiraciones tomadas del arte popular catalán o los frescos de los templos románicos. Miró pintó febrilmente durante el año 1917. Su primera exposición en la Galería Dalmau, realizada desde el 16 de febrero al 3 de marzo de 1918, presentó más de 60 pinturas y dibujos. Retratos, bodegones, paisajes, todos compartían las líneas gruesas, los colores vibrantes y un deseo de reducir las complejidades del mundo visible en un caos diseñado de formas irrefutables. *Desnudo de pie* (p. 9), la obra maestra de la muestra, yuxtaponía a un cuerpo humano, con sus masas de músculo esculpidas en fuertes expresiones geométricas, contra el choque áspero de dos diferentes pedazos de tela.

9. *Montroig, la iglesia y el pueblo*, 1919.
Óleo sobre tela,
28,75 x 24 cm.
Colección privada,
Palma de Mallorca.

10. *El carnaval del Arlequín*, 1924-1925.
Óleo sobre tela,
66 x 93 cm.
Galería Albright Knox,
Buffalo.

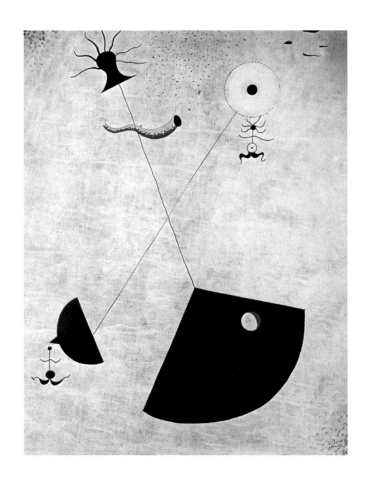

Detrás de la mujer desnuda cuelga una tapicería de Mallorca, adornada con motivos primitivos de pájaros y flores en alegres colores primarios. Bajo sus pies se extiende una alfombra color malva, más sofisticada, simétrica y con colores suaves. Esta confrontación de motivos fascinó a Miró y caracterizó muchas de sus primeras pinturas, presagiando las exploraciones que haría después en sus más fantásticas pinturas.

Como si deseara sustraerse del bullicio y el éxito de su primera muestra de arte en la ciudad, Miró se retiró a Montroig y comenzó una serie de paisajes ahora considerados como su primera incursión en el realismo poético. Hizo con sus paisajes lo que había hecho con su desnudo en un cuarto decorado, buscando los pedazos de tela de color que otros ojos no podían ver, yuxtaponiendo geometrías y estableciendo motivos que eran repetitivos pero atrayentes, un poco diferentes en cada iteración. En *Vides y olivos, Montroig* (p. 8), prácticamente declara sus intenciones en el lienzo. El horizonte se asoma en la distancia, las colinas se levantan tradicionales en curvas y colores suaves. Más cerca, los árboles y arbustos se convierten en trozos

11. *Maternidad*, 1924.
Óleo sobre tela,
92 x 73 cm.
Colección privada.

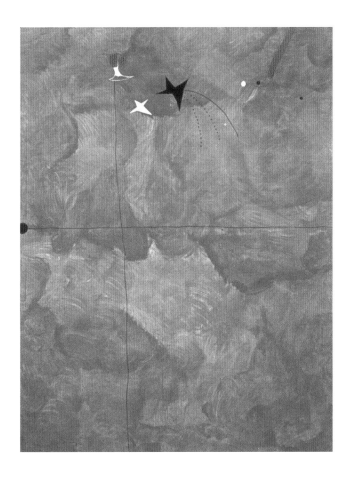

de color puntillista. Una franja de motios pimitivos en diente de sierra, formados de colores planos de amarillo, verde y fucsia, rompe la progresión. En primer plano, las plantas pintadas con un detalle amoroso brotan de hileras paralelas, como para mostrar que de lo lineal y predecible puede surgir lo inesperado, lo único en su clase. "Al trabajar en el lienzo, me enamoro de él, un amor que nace de un entendimiento lento", escribía Miró a un amigo en 1918, explicando lo que él consideraba su lento paso pictórico. "Entendimiento lento de los matices -concentrados- que da el sol. Gozo al aprender a entender una pequeña brizna de hierba en un paisaje. ¿Por qué restarle importancia? Una brizna de hierba es tan encantadora como un árbol o una montaña. Con excepción de los primitivos y los japoneses, casi todos pasan por alto esto que es tan divino. Todos buscan pintar sólo las enormes masas de árboles, de montañas, sin escuchar la música de las briznas de hierba y las pequeñas flores, sin poner atención en las pequeñas piedritas de una barranca -encantadoras."[7] En esta misma carta, expresó su idea de que un artista debe tender al clasicismo, trabajando directamente desde la vida y desde la naturaleza.

12. *Cabeza de un campesino catalán* I, 1925. Óleo sobre tela. Colección privada, Estocolmo.

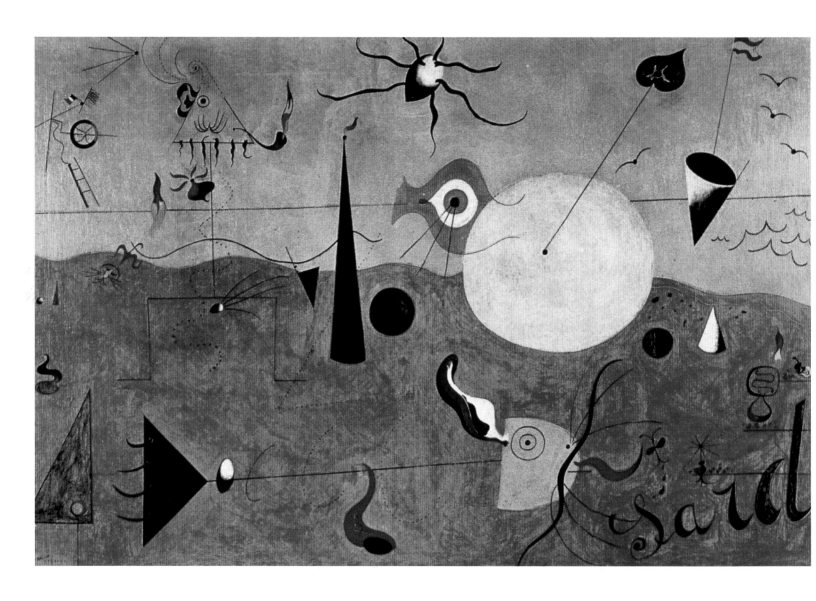

13. *Paisaje catalán*
  *(El cazador).*
  1923-1924.
  Óleo sobre tela,
  64,8 x 100,3 cm.
  Museo de Arte
  Moderno, Nueva York.

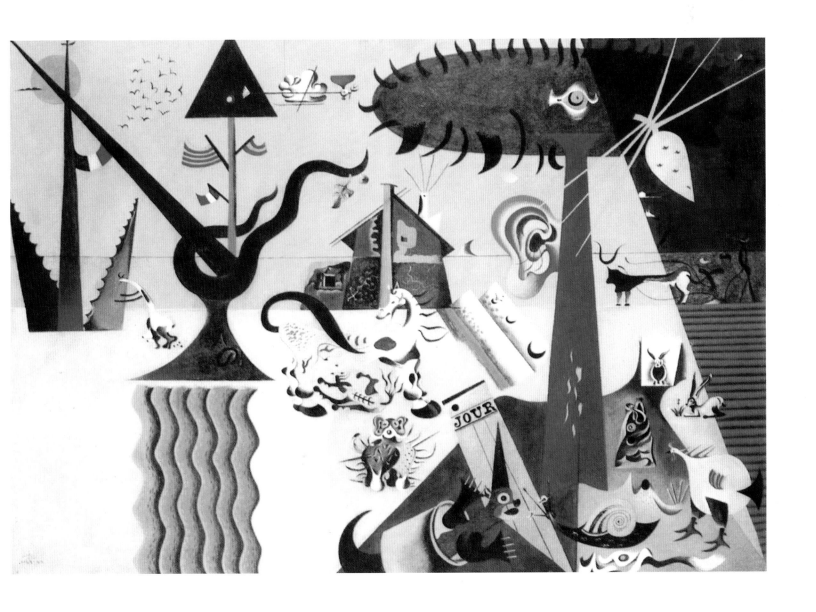

14. *Campo arado*,
1923-1924.
Óleo sobre tela,
66 x 94 cm.
Museo Guggenheim,
Nueva York.

Cuestionó el poder creativo de cualquier artista que no pudiera cumplir sus exigencias de una asignación académica o de crear una naturaleza muerta o un paisaje con realismo. "Detesto a todos los pintores que quieren teorizar", escribió. Para él su retirada de la ciudad también fue una retirada de la retórica de los artistas-filósofos, aquellos que generaban más palabras que lienzos. Para sostenerse a sí mismo como artista, Joan Miró reconoció que necesitaba la ciudad -y no sólo Barcelona sino París, ahora que la guerra había acabado-. "Lo esencial es seguir un camino pavimentado y tener una red de seguridad de modo que no me rompa el cuello si me caigo", escribió a un amigo en 1919. "El mejor momento para intentar hacer algo es tan pronto como sea posible... detesto la gente que está asustada de caer en batalla y se contentan a sí mismos con un triunfo relativo y muy magro entre un puñado de tontos en Barcelona."[8]

"Paris, Paris, Paris", al llegar a la capital francesa, Miró escribió una carta a un amigo con sólo estas tres palabras. "París me ha *estremecido* completamente", escribió luego. "Me siento literalmente besado, como en carne viva, por toda esta dulzura... Paso todo el día en museos y viendo exposiciones."[9] Se quedó en París durante tres meses. Vagó por los museos y galerías, empapándose de todas las imágenes y colores que pudo y asistió a algunas clases en la Académie de la Grande Chaumière, a pesar de que parece que no dibujó o pintó nada que considerara digno de conservarse. Visitó a Pablo Picasso, quien saludó a Miró como un compatriota y un amigo. Formaron un vínculo que duró toda la vida. Para esta fecha, 1919, Picasso había exhibido con éxito su trabajo en París y Londres. Vio el resplandor del genio artístico en su visitante e insistió en comprar el ingenuo *Autorretrato* que Miró había pintado en España y trajo consigo a París. Joan Miró comenzó a reconocer que, como Picasso, si iba a convertirse en un artista serio, necesitaba mudarse a París. "Preferiría mil veces", escribió a un amigo, "ser un completo fracasado, fracasar miserablemente en París, que ser una gran rana en una charca estancada de Barcelona."[10]

Vendió todas sus pinturas a Dalmau para obtener dinero para regresar a París, rebajando el precio a condición de que el dueño de la galería organizara una exposición en París cuando tuviera nuevos trabajos. Dalmau se las arregló para hacer tales preparativos, y la primer muestra de Miró en París abrió el 29 de abril de 1921. Cerró dos semanas más tarde con poca notoriedad y sin haber vendido una sola pintura. El catálogo de la muestra contenía palabras que en los años por venir parecerían una profecía. El autor felicitaba al pintor por permitir al espectador la oportunidad de "jugar con la imaginación". Debido a esto, el catálogo decía: "podemos decir que cuando Miró está siendo más audaz, es cuando ejecuta sus pinturas más sobresalientes"[11]. Bajo estos comienzos desfavorables, Miró inició una pintura decisiva, *La masía* (p. 21) -el "himno a la casa donde él convaleció y vivió"[12], como formuló un crítico-, que iba a ser el gran final de su período de realismo poético.

15. ***La masía***, 1921-1922. Óleo sobre tela, 132 x 147 cm. Galería Nacional de Arte, Washington.

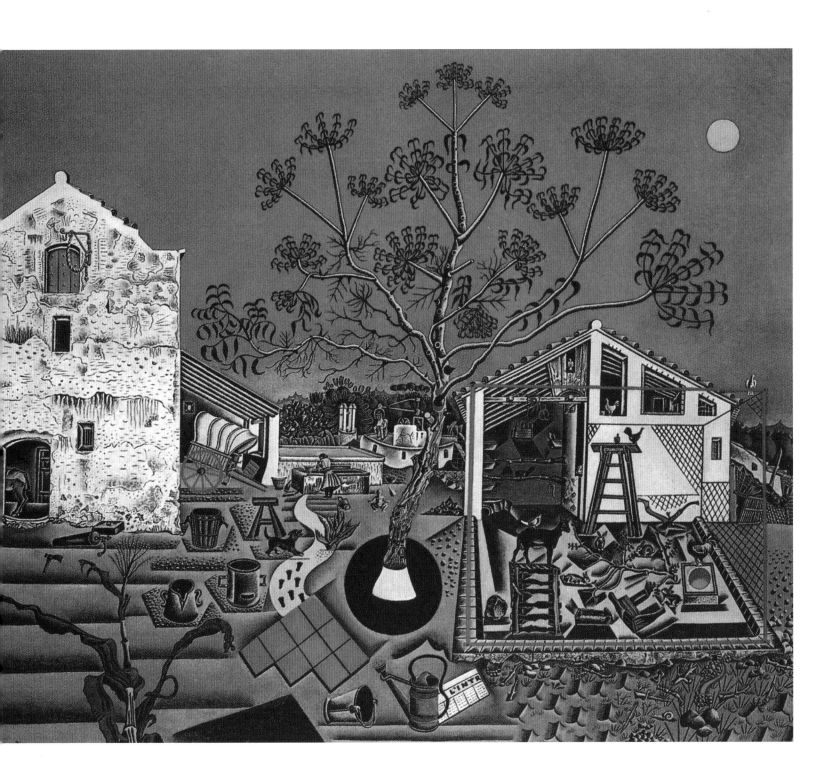

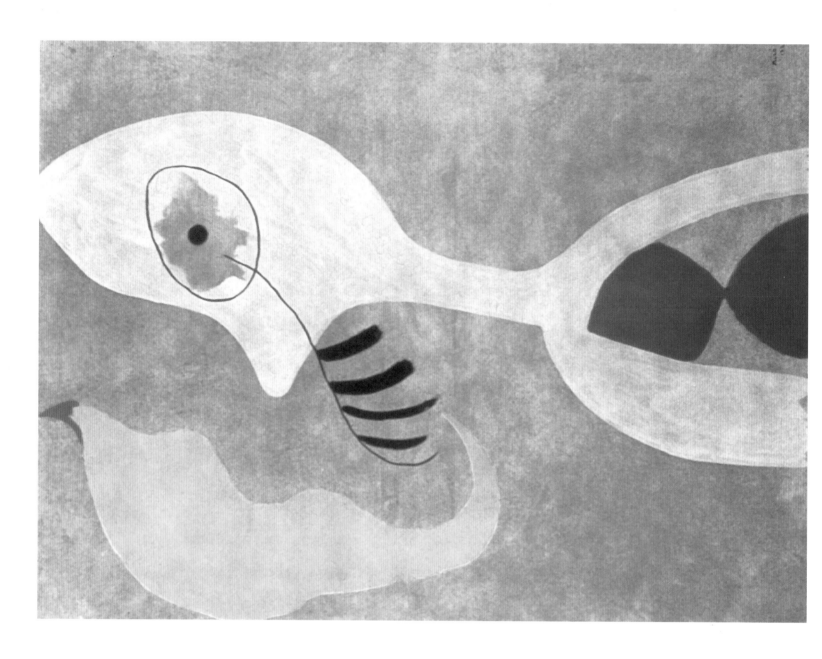

16. *Cabeza de fumador*,
    1925.
    Óleo sobre tela,
    64 x 49 cm.
    Colección privada,
    Londres.

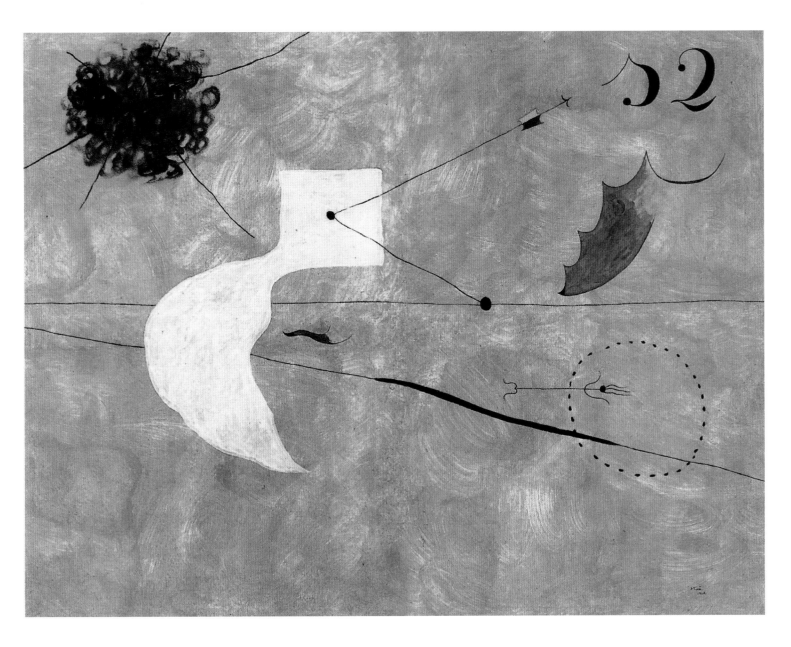

17. *La siesta*, 1925.
Óleo sobre tela,
97 x 146 cm.
Musée National d'Art
Moderne, Centre
Georges Pompidou,
París.

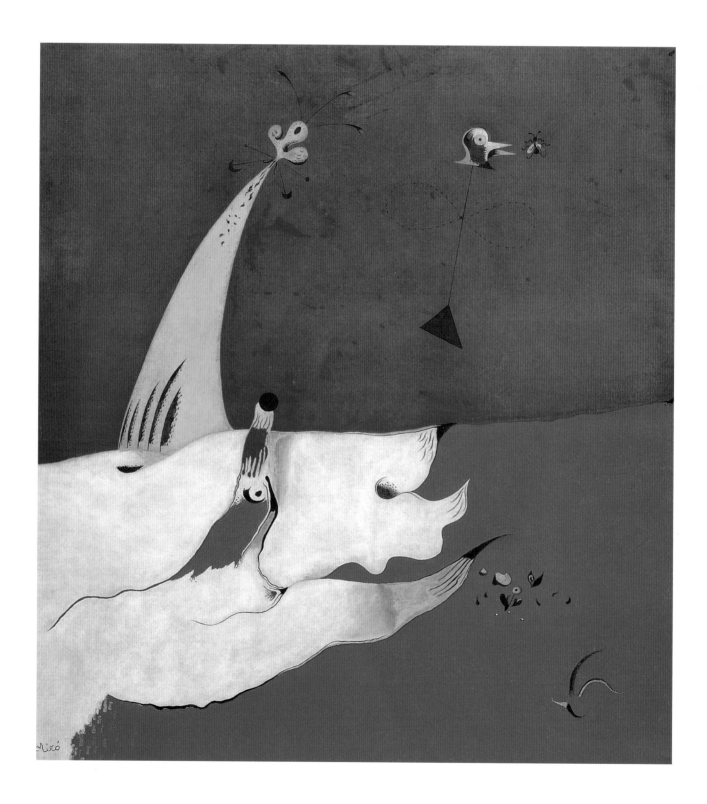

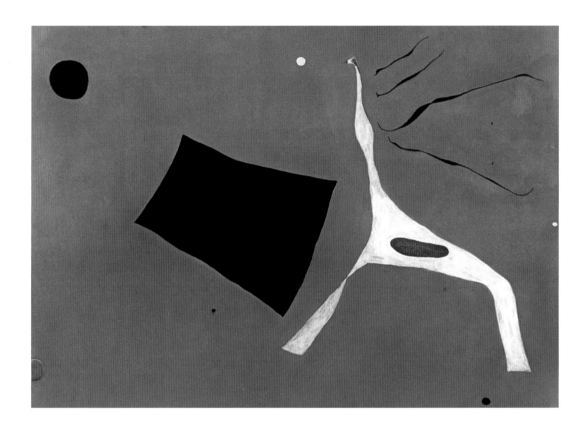

Esta sencilla pintura recoge en sí misma abundancia de detalles que describían lo que amó y recordó sobre su niñez y su primer hogar: un eucalipto esparciendo ampliamente sus ramas en el centro del lienzo, los aperos y animales de la granja, los surcos del campo, la superficie irregular de las paredes de estuco de la casa, los tallos desmadejados del maíz, los regordetes tallos de siempreviva. Le llevó más de un año pintarla, y durante ese tiempo viajó entre Montroig y París, fortaleciendo sus vínculos con la comunidad artística urbana, luego retirándose a la zona rural que él amaba tanto.

Por encima de los detalles de la vida en la masía, el pintor acomodó en capas las líneas y formas geométricas, aplanándolas sobre la perspectiva tridimensional: un cuadro rojo delimita el corral, baldosas de terracota terminan en un camino cubierto de huellas. El camino lleva a las únicas dos personas visibles en este paisaje animado, a un esquema bien establecido: una mujer lavando ropa en una pila, y detrás de ella, en la base del eucalipto, una pequeña figura desnuda, en cuclillas, extendiendo sus manos: ¿un bebé? ¿un icono primitivo? ¿el propio Miró? Era un cuadro rico en imágenes, colores, formas y símbolos. Miró lo llevó de galería en galería en París, pero ningún comerciante quiso mostrarlo.

18. *Paisaje*, 1924-1925.
Óleo sobre tela,
47 x 45 cm.
Museo Folkwang,
Essen.

19. *Caballo de circo*,
1927.
Óleo sobre tela,
129,8 x 96,8 cm.
Colección privada,
Bruselas.

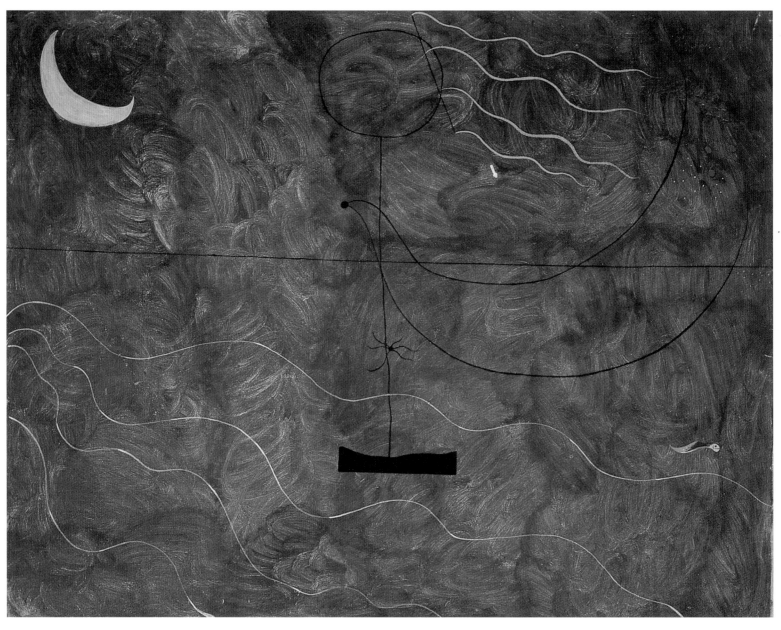

20. *Bañista*, 1925.
Óleo sobre tela,
73 x 92 cm.
Musée National d'Art
Moderne, Centre Georges
Pompidou, París.

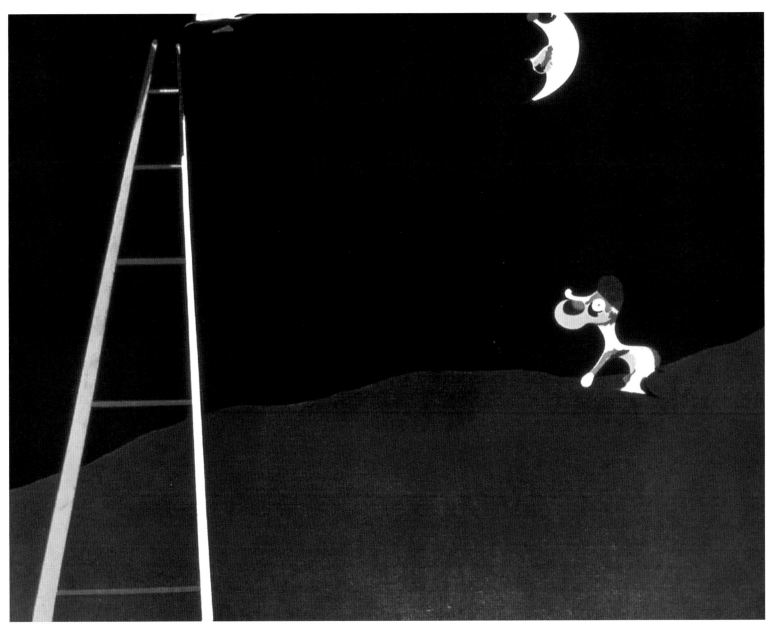

21. *Perro ladrando a la luna*,
1926.
Óleo sobre tela,
73 x 92 cm.
Museo de Arte de
Filadelfia, Filadelfia.

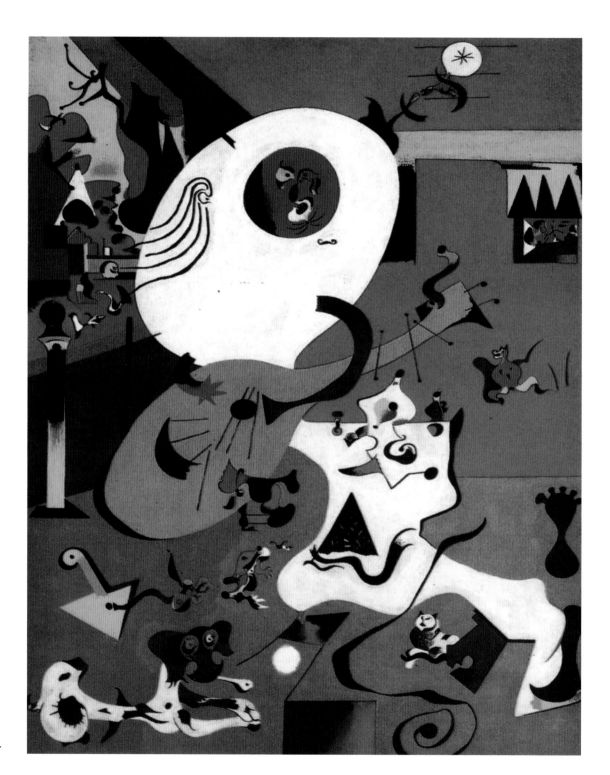

22. *Interior holandés I*,
   1928.
   Óleo sobre tela,
   91,8 x 73 cm.
   Museo de Arte
   Moderno, Nueva York.

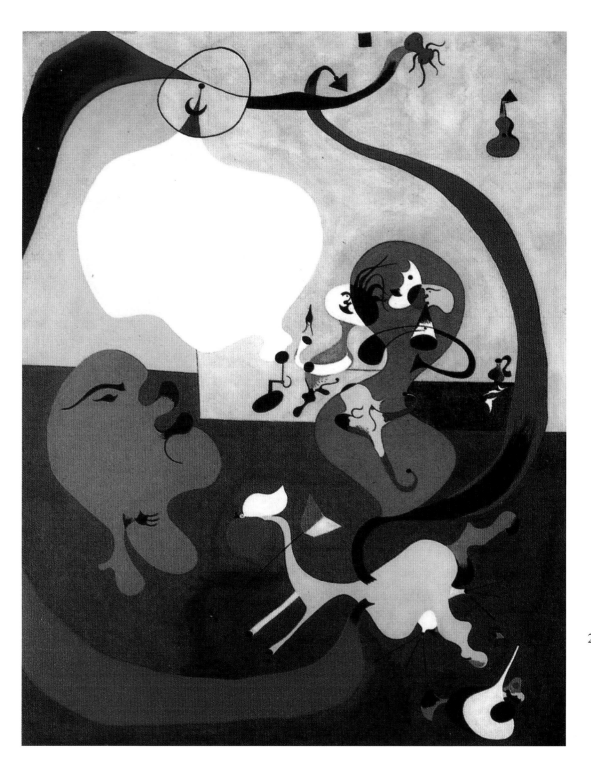

23. *Interior holandés II*,
    1928.
    Óleo sobre tela,
    92 x 73 cm.
    Museo Guggenheim,
    Nueva York.

Finalmente estuvo colgado por una noche en un café de Montparnasse, provocando la admiración de los compañeros artistas, mas no de clientes lo suficientemente acaudalados como para comprarlo. Se convirtió en propiedad del novelista americano Ernest Hemingway, quien más tarde recuerda cómo el lienzo se hinchaba con el viento en el taxi descapotable, mientras se lo llevaba. " Lo colgamos en casa y todos lo observaban, y estaba muy feliz", escribió. "No lo cambiaría por ningún otro cuadro en el mundo."[13] El mismo Miró dijo a Hemingway que estaba muy contento de verlo colgado en su apartamento.

A pesar de que regularmente se retiraba a Montroig, Joan Miró comenzaba a sentirse en París como en su casa. Por un tiempo alquiló un estudio en el 45 de la rue Blomet, cerca del pintor André Masson. Éste fue su primer contacto con toda una comunidad de artistas en la que Miró encontró un hogar, en un momento en que comenzaban a unirse en un movimiento de arte y sensibilidad que llamaron "surrealismo". Fue un movimiento de pensamiento que simultáneamente ensalzaba al individuo y la imaginación y al mismo tiempo ostentaba tradición, racionalidad e incluso sentido común. En palabras del autor del manifiesto del movimiento, André Breton, el surrealismo era un "dictado del pensamiento, en ausencia de todo control ejercido por la razón y fuera de toda preocupación estética o moral" -lo que dejaba espacio para casi todo tipo de acto creativo, con tal de que fuera único e inusual. Una confianza en la creatividad "automática" -permitiendo que el pincel o la pluma fluyera sin control consciente aparente- fue una de las técnicas que favorecieron los surrealistas. Sus productos de poesía y arte desafiaron las convenciones -mientras más extravagante, mejor. Era una tierra intelectual tan fértil para Joan Miró como los olivares de Cataluña. "Miró había llegado a la capital francesa en el momento ideal, un instante revolucionario que coincidía con el punto de ebullición de su talento," escribió el historiador de arte Lluís Permanyer.[14]

Sus contemporáneos parisinos hicieron nacer en Joan Miró una nueva libertad para abstraer el mundo que él conocía y veía. Siguió fiel a su sentido de la geometría y el color, pero comenzó a mostrar el mundo en formas y símbolos, abandonando las imágenes representacionales. Miró lo llamó "el absoluto de la naturaleza" y en 1924 dijo a un amigo: "Mis paisajes ya no tienen nada en común con la realidad exterior. Sin embargo son más "Montroig" que si hubieran sido hechos "desde la naturaleza".[15]

En 1925, pintó un lienzo azul cielo, dividido en cuadrantes por líneas negras, ornamentado con dos estrellas, una negra y una blanca, de las que parten algunas líneas, y animadas con manchas rojas -y la llamó *Cabeza de un campesino catalán* (p. 17). Mientras tanto, estaba viviendo como un artista famélico. Habitaba un lugar exiguo, su taller era minúsculo y su presupuesto estaba cerca del nivel de inanición. "Fue un periodo muy difícil", recordaba mucho después. "Las ventanas estaban rotas, y la estufa, que me había costado cuarenta y cinco francos en el mercado de baratijas no funcionaba. Pero el estudio estaba muy limpio. Yo mismo hacía los quehaceres."

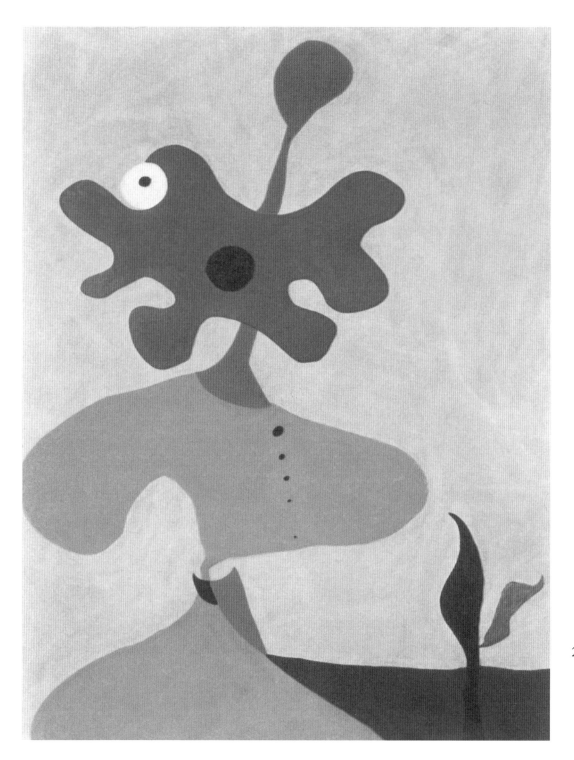

24. ***Retrato de una dama
en 1820***, 1929.
Óleo sobre tela,
91,5 x 73 cm.
Colección privada.

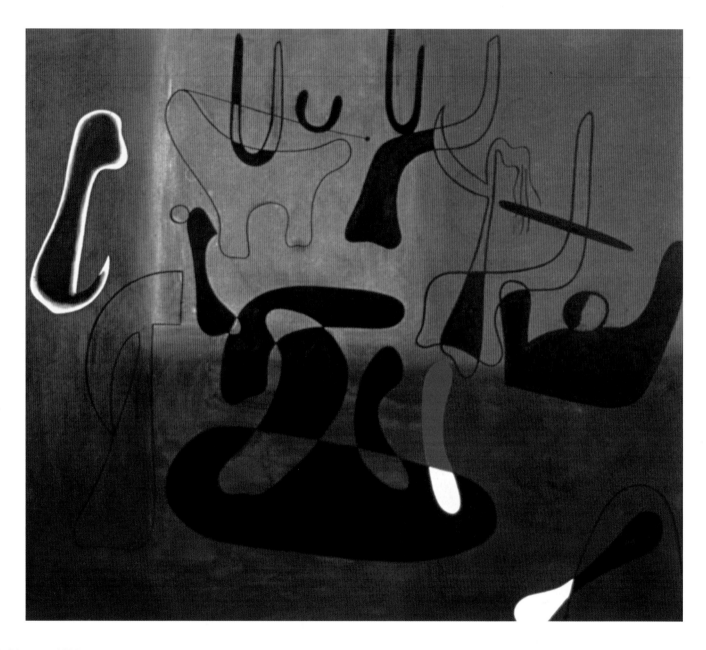

25. *Pintura*, 1933.
Óleo sobre tela,
173,36 x 196,22 cm.
Museo de Arte
Moderno, Nueva York.

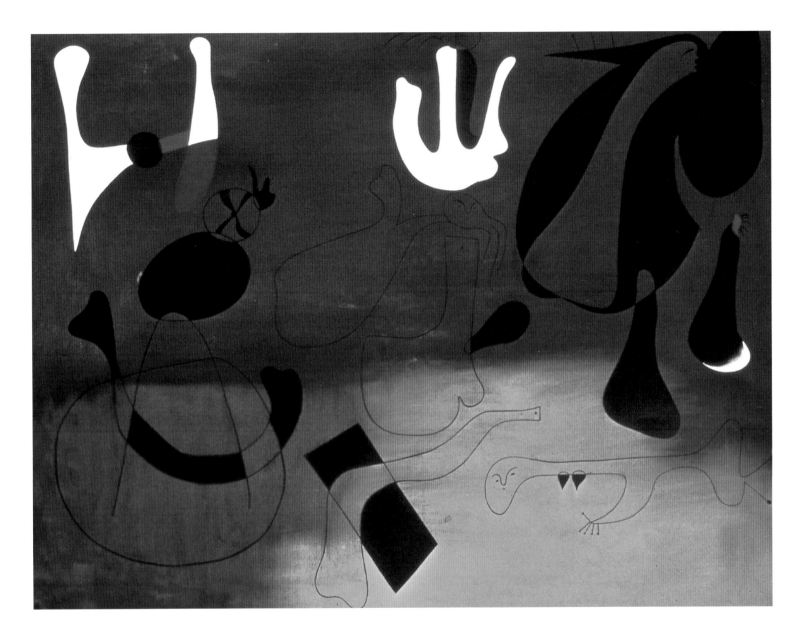

26. *Composición*, 1993.
Óleo sobre tela,
130,18 x 161,29 cm.
Ateneo Wadsworth,
Hartford, Connecticut.

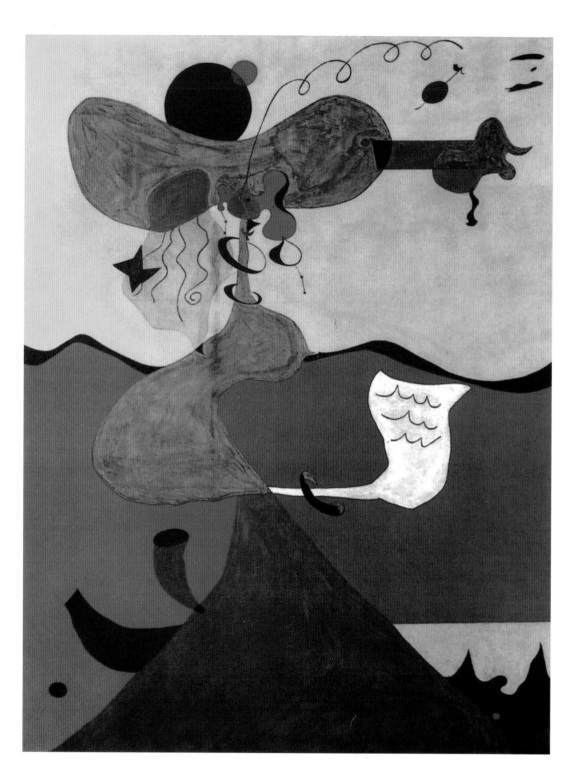

27. *Retrato de la señora*
*Mills en 1750*, 1929.
Óleo sobre tela,
116,7 x 89,6 cm.
Museo de Arte
Moderno, Nueva York.

"Siendo muy pobre, sólo podía pagarme un almuerzo a la semana: los otros días tenía que conformarme con higos secos y goma de mascar."[16] Irónicamente, el hambre avivó su imaginación, y Miró usó las alucinaciones que le suscitaba para crear los dibujos que se convirtieron en su famosa pintura *Carnaval del arlequín* (p. 15). "Llegaba a casa por la noche sin haber comido nada todo el día y ponía mis sentimientos en el papel. Gasté mucho tiempo con poetas aquel año, porque pensaba que era necesario ir más allá del 'hecho de plástico' para lograr poesía."[17]

*El campo arado* (p. 19), la primera de las pinturas realmente "planas" de Miró, demuestra el giro drástico que estaba tomando su técnica de paisajes. Trabajando más en interiores, destilando la esencia de la naturaleza en formas que surgían de su imaginación, ahora construía lo que aprendió de Galí, dibujando objetos en los cuales nunca había puesto sus ojos. En vez de eso, buscaba los absolutos, las formas abstractas -"los nuevos conceptos organizacionales", como ha dicho el historiador de arte Margit Rowel, "un flujo de monólogo interior, constelaciones de símbolos conectados o desconectados, campos de color saturado-símbolos flotando en el espacio"[18]. Jacques Dupin, el biógrafo de Miró, anuncia este momento como aquél en que Joan Miró descubrió su propio estilo.

Influido por los practicantes del surrealismo, Miró en realidad nunca se unió a sus filas. La libertad gozosa adoptada por los dadaístas era más de su gusto que los manifiestos y dogmas de los surrealistas. Su originalidad ingenua atrajo la atención y admiración de todos ellos, sin embargo, y se convirtió en ilustrador privilegiado de la revista *La révolution surréaliste*. Su exposición individual en la Galerie Pierre abrió a media noche del 12 de junio de 1925, atrayendo a una multitud y causando sensación. "Las pinturas en la pared dejaron perplejos a aquellos que pudieron observarlas", escribió el dueño de la galería, Jacques Viot. "Pero pienso que el artista les sorprendía incluso más porque nadie podía descifrar ninguna conexión entre sus trabajos y su persona."[19] Vistiendo un chaleco bordado, pantalones grises y polainas blancas, Joan Miró tenía la apariencia de un caballero meticuloso -nada parecido a un artista que empezaba a poner el mundo al revés con su nueva manera de observarlo.

*El nacimiento del mundo*, producido en 1925, nos muestra cómo Miró exploró las ideas surrealistas en su reto a las pinturas tradicionales de caballete. "Es la primera de una larga serie de trabajos surrealistas visionarios que tratan metafóricamente el acto de la creación artística mediante una imagen de la creación de un universo," escribe Rowell. El proceso mismo de crear esta pintura reflejaba alguna clase de creación cósmica. Comenzando con un lienzo en blanco, o "vacío", el artista creó un caos primario tratando su lienzo con pegamento, dimensionándolo desigualmente de modo que las pinturas se adhirieran irregularmente. Miró siguió con una serie de barnices transparentes, aplicados en algunos lugares, difuminándolos con un trapo mojado.

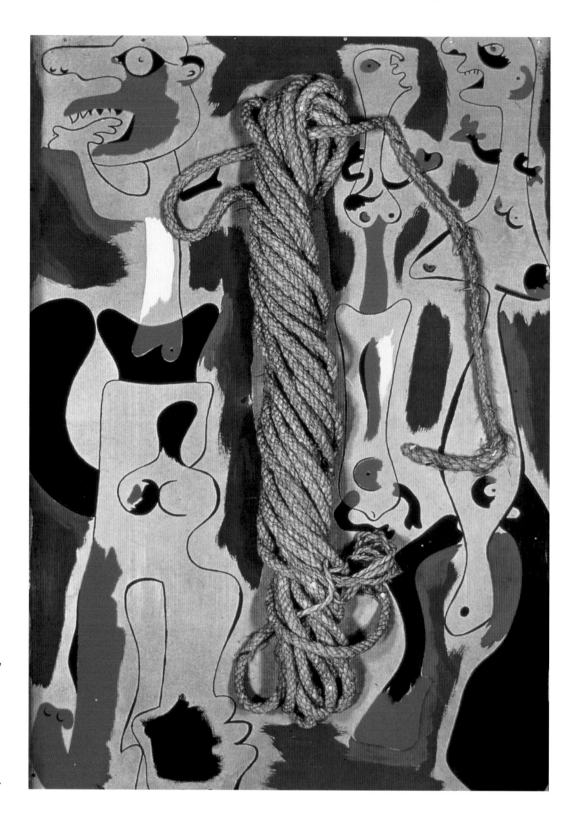

28. *Cuerda y personajes I*,
1935.
Óleo, cartón,
lana y cuerda,
104,7 x 74,6 cm.
Museo de Arte
Moderno, Nueva York.

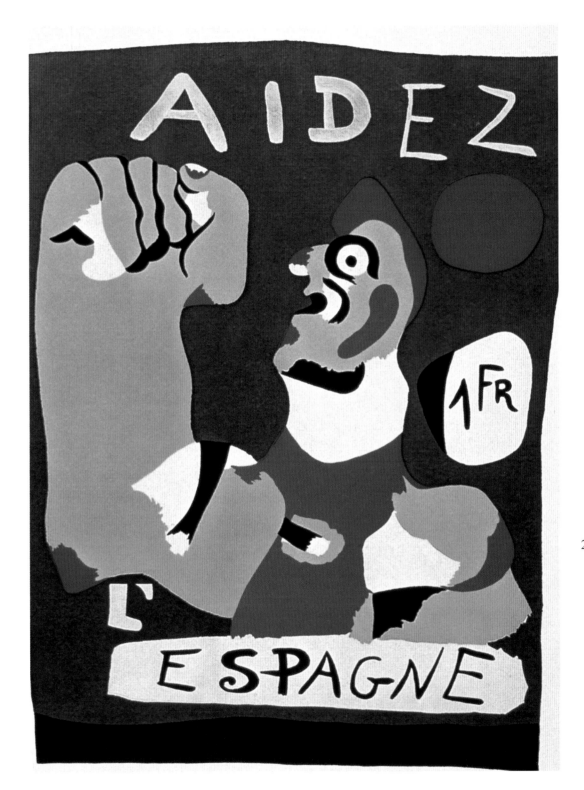

29. *Aidez l'Espagne*
 *(Ayude a España)*,
 1937.
 Dibujo con estarcido y
 texto litográfico,
 24,7 x 17,2 cm
 (imagen),
 31,8 x 25,3 cm (hoja).
 Museo de Bellas Artes
 de San Francisco,
 San Francisco,
 California.

Ahora el pintor/creador podía intervenir y aplicar su inteligencia al trabajo. Proyectaba pintura al azar sobre la superficie del lienzo, permitiendo que los accidentes le inspiraran. Cuando una mancha negra necesitaba ser más grande, hacía un triángulo y le agregaba una cola.[20] Miró se permitió a sí mismo la libertad de explorar los colores y formas surgidos de su propia imaginación en sus pinturas oníricas, creadas entre 1925 y 1927, que sólo tenían un ligero indicio de relación con el mundo exterior.

Más seguro en su papel como artista parisino, Miró se instaló en Montparnasse en 1927. Sus nuevos vecinos incluían artistas y poetas: Max Ernst, Hans Arp, Pierre Bonnard, René Magritte y Paul Eluard. Después de viajes a Bélgica y Holanda, se embarcó en una serie fascinante de pinturas que llamó *Interiores holandeses* -distintivamente miroescas en su interpretación de los maestros holandeses, serie inspirada por postales de museos que trajo a casa. Los estudios a lápiz muestran cómo transformó las pinturas realistas en representaciones fantásticas de sus estructuras subyacentes, mientras que las pinturas finales reflejan su transformación característica de un mundo sombrío en formas grandes y planas de color brillante y atrevido. El contrapunto entre el realismo y la fantasía continúa a través de la carrera de Joan Miró: es precisamente el genio de su arte, que lo hace a la vez tan accesible y misterioso.

"Las preocupaciones de Miró y su genio fueron míticos", escribe Rowell. Como todos los creadores de mitos, él "no muestra un intento de recordar y conservar hechos o fechas, sino eventos ejemplares y héroes arquetípicos para actualizarlos como imágenes en el presente." Mientras se elevaba con los otros grandes surrealistas hacia el reino de la imaginación, nunca perdió equilibrio en su original identidad catalana. Él la aseguraba al continuar pasando el verano en Montroig, y nunca perdió de vista, literalmente, los paisajes de la zona rural mediterránea. La creación de mitos de Miró se alimentó de la riqueza de "la misma Cataluña: su luz, su suelo, sus campos arados, sus playas" así como sus mujeres y pájaros -para Rowell, "las figuraciones míticas más constante descritas a lo largo de su larga y variada actividad artística"[21].

A finales de 1920, las pinturas de Miró han madurado hacia un estilo que combinó lo mítico y lo completamente nuevo, lo representacional y lo abstracto, la candidez ingenua de la infancia y la sofisticación simbólica. Su trabajo incluyó un estilo característico de formas visuales descritas más frecuentemente como "biomórficas". Las plantas y animales reciben características similares al ser humano, mientras que los humanos fueron reducidos a partes -un ojo, un pie, una mano. Las formas abstractas simplemente sugerían formas vivientes y por lo tanto invitaban a la interpretación. En las décadas siguientes, las representaciones biomórficas de Miró fueron tomadas y elaboradas por otros como Picasso, Matisse y Dalí, convirtiéndose en una "alternativa a las estructuras rectilíneas prevalecientes del cubismo" y afirmándose como la "morfología dominante de los años del post-cubismo", según William Rubin, encargado de la retrospectiva de 1973 del arte de Joan Miró en el Museo de Arte Moderno de Nueva York.[22]

30. *Personas cazadas por un pájaro*, 1938. Tiza y acuarela. Instituto de Arte de Chicago, Chicago.

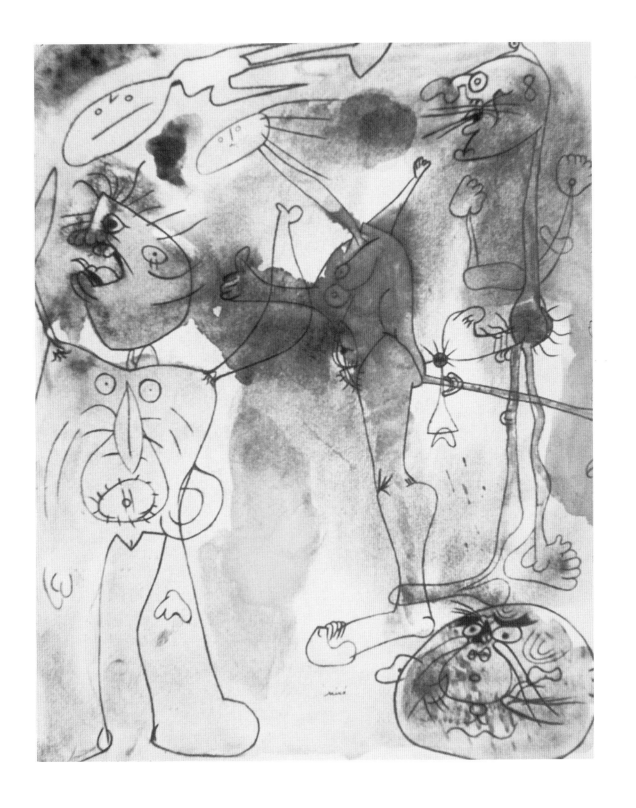

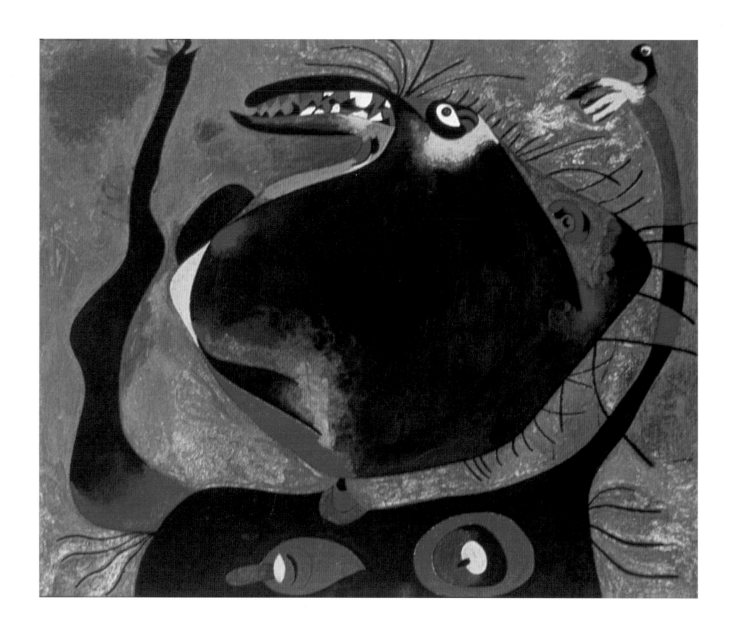

31. *Cabeza de mujer*, 1938.
Óleo sobre tela,
45,72 x 54,93 cm.
Instituto de Arte de
Minneapolis,
Minneapolis, Minnesota.

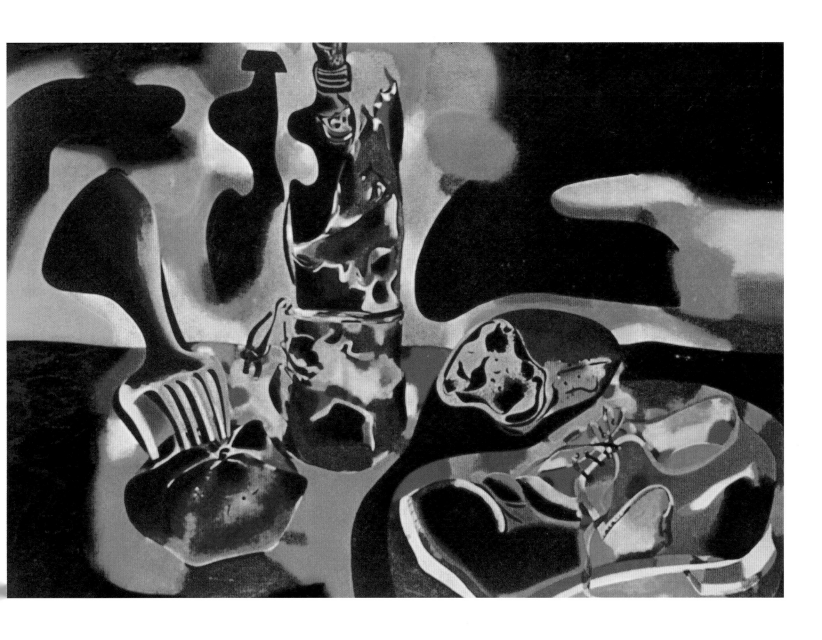

32. *Naturaleza muerta con
zapato viejo*, 1937.
Óleo sobre tela,
81,3 x 116,8 cm.
Museo de Arte Moderno,
Nueva York.

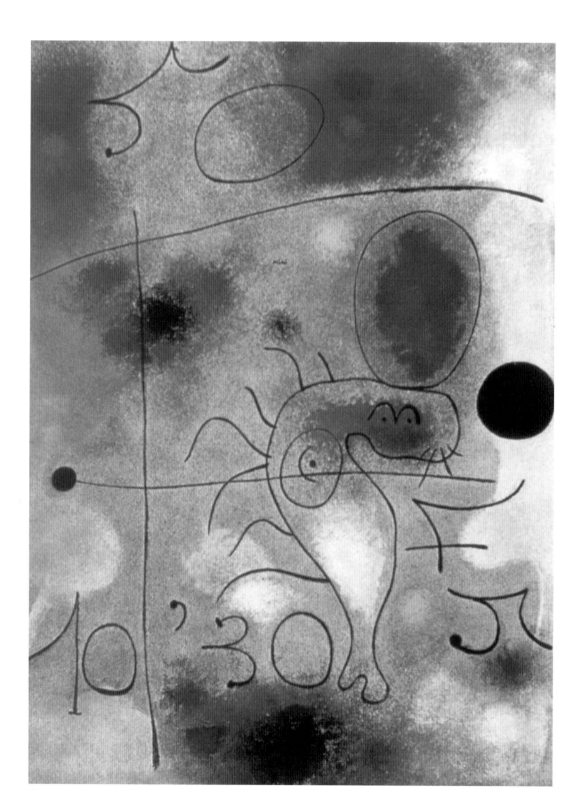

33. *El circo*, 1937.
    Óleo y témpera sobre
    celotex,
    121,3 x 90,8 cm.
    Museo Meadows,
    Dallas, Texas.

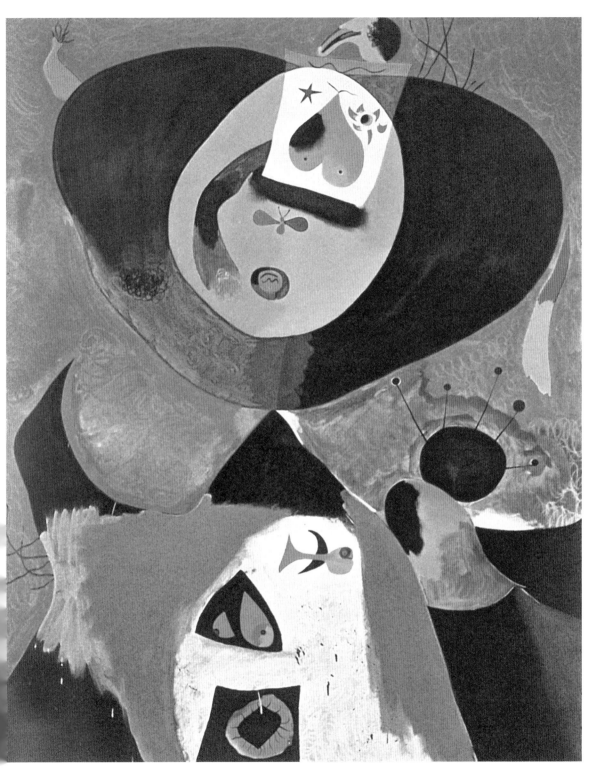

34. *Retrato I*, 1938.

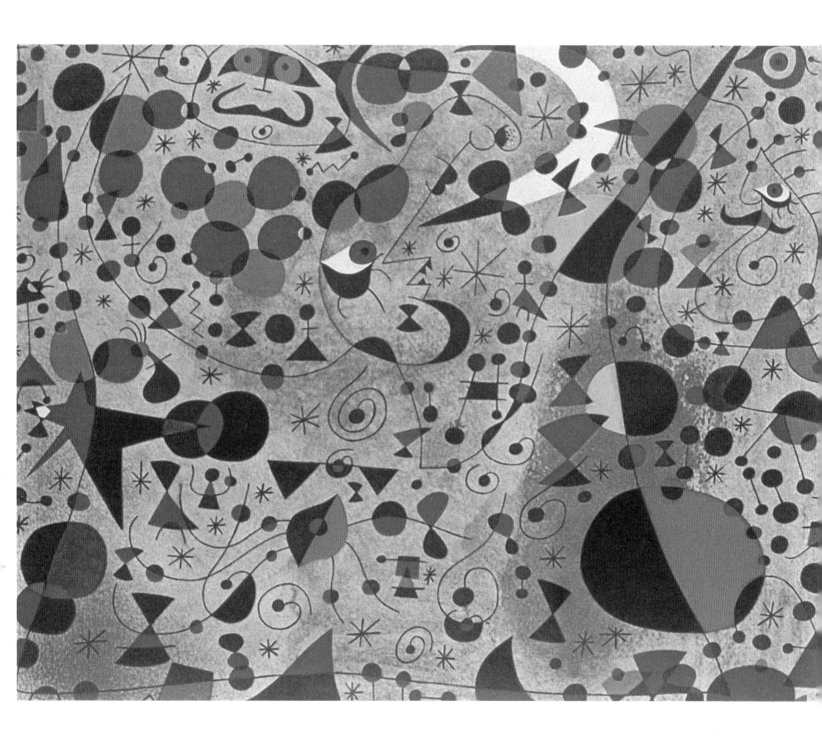

A finales de la década de 1920 y principios de 1930, Miró intentó abandonar la pintura. Intentando profundizar en un estado creativo más primitivo, compuso piezas a partir de objetos encontrados, algunos adheridos al lienzo como en una pintura bidimensional y otros conectados entre sí esculturalmente. *Bailarín español,* el primero de esta serie, combina superficies planas escogidas por su textura -papel de lija, linóleum, papel arrugado- con otros objetos familiares -cuerdas y clavos- en una composición curiosamente armoniosa integrando las formas biomórficas de color que él ha estado aplicando a sus lienzos.

Con sus compañeros surrealistas, Miró realizó también algunas construcciones tridimensionales, a menudo con combinaciones impactantes de materiales -una vértebra y dientes pegados a los clavos y bloques de madera- pero su imaginación parecía dirigirlo otra vez a la forma plana. Una serie de collages realizados en 1933 nos dan un aviso revelador de la forma en que Miró transformó las realidades visuales en formas y colores. En los collages, recortes de catálogos de herramientas e ilustraciones de postales de animales y figuras humanas flotan en la página sin relación aparente. En las pinturas que siguen, cada estructura plana ha evolucionado y las figuras que encierran se hinchan hasta entrecortarse. Es como si, para Miró, pintar una versión del collage es traerlo a la vida. En trabajos como *Cuerda y gente* (1935) (p. 36), combinó su fascinación por los objetos y su sentido del color, la forma y la línea.

A ojos del público, Miró traicionaba la pintura. En 1931, un reportero del diario *Ahora* de Madrid entrevistó a Joan Miró para un artículo titulado "Artistas españoles en París". En la entrevista, Miró rehusó con determinación retratarse a sí mismo como fundador o incluso como miembro del movimiento surrealista. "Para el momento en que llegué a entender el surrealismo, la escuela ya había sido establecida. Yo me dejé llevar", dijo, "los seguí, pero no a todo lugar adonde fueran." Rehusó a ser etiquetado. "Lo que quiero sobre todo es mantener mi independencia absoluta, total y rigurosa." El reportero jugó a ser el abogado del diablo. "No obstante, usted y sus amigos son los líderes de este movimiento", insistió, preguntando hacia dónde se dirigía el surrealismo. "Personalmente no conozco hacia dónde nos dirigimos", dijo Miró con desafío no sólo hacia su entrevistador sino hacia el movimiento del cual había sido visto como un miembro dirigente.

"La única cosa que tengo clara es que mi intención es destruir, destruir todo lo que existe en pintura. Tengo un sumo desprecio por la pintura. La única cosa que me interesa es el espíritu en sí mismo, y sólo uso las herramientas acostumbradas de artista -pinceles, lienzo, pinturas- para obtener los mejores efectos... no estoy interesado en ninguna escuela o en ningún artista. Ni uno. Sólo estoy interesado en el arte anónimo, aquel que brota de la inconsciencia colectiva. Yo pinto de la misma manera en que camino a lo largo de la calle... cuando me paro frente a un lienzo, nunca sé lo que voy a hacer -y nadie está más sorprendido de lo que surge."[23]

35. *La poetisa,* 1940. Gouache y pintura con gasolina sobre papel, 38,1 x 45,7 cm. Colección privada, Nueva York.

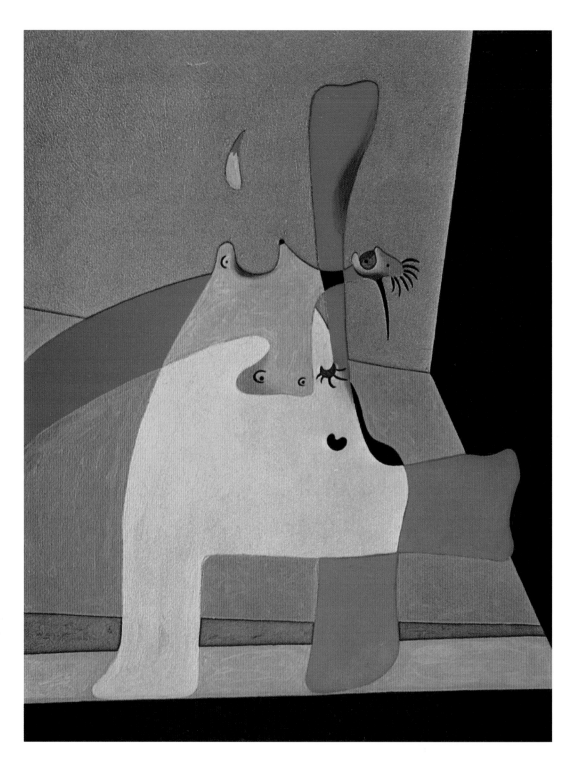

36. ***Llama en el espacio y
mujer desnuda***, 1932.
Óleo sobre cartón,
41 x 32 cm.
Fundación Joan Miró,
Barcelona.

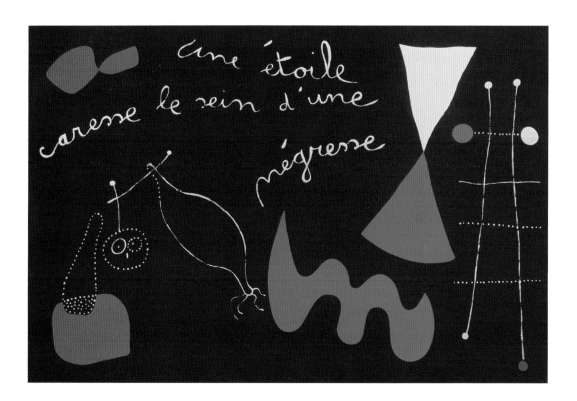

Como con otros surrealistas, Miró buscaba un estado de productividad creativa desinhibida por el control de la consciencia. En este marco mental, las imágenes de sexualidad eran tan probables -tal vez más probables- de surgir como cualquier otra. Sus pinturas de principios de la década de 1930 a menudo manifiestamente conducen a figuras de las partes del cuerpo más sugestivas: bocas, lenguas, dientes, pies y dedos del pie, penes, testículos, vello púbico, pezones, labios. A menudo estas partes se agregan a formas sin carácter humano en absoluto, pero su presencia -y las irresistibles implicaciones que conllevan- las convierten en humanas después de todo, como se ve en las tres diferentes representaciones de *Mujer* creadas en 1934.

"Estas pinturas", escribió Miró en 1933, nacieron "en un estado de alucinación, sugerido por alguna conmoción -o algo objetivo o subjetivo- de la cual yo no soy responsable en absoluto." Sin embargo, no era un proceso totalmente automático. "Batallo más y más para lograr un máximo de claridad, fuerza y agresividad plástica -en otras palabras, para provocar una sensación física inmediata que luego buscará su camino al alma."[24] Persiguiendo la disciplina de encontrar formas más primitivas que la realidad representacional, su arte se esforzaba por suscitar una respuesta más visceral que intelectual.

37. ***Une étoile caresse le sein d'une négresse*** *(Estrella acariciando el pecho de una negra)*, Pintura-poema, 1938. Óleo sobre tela, 130 x 196 cm. Galería Tate, Londres.

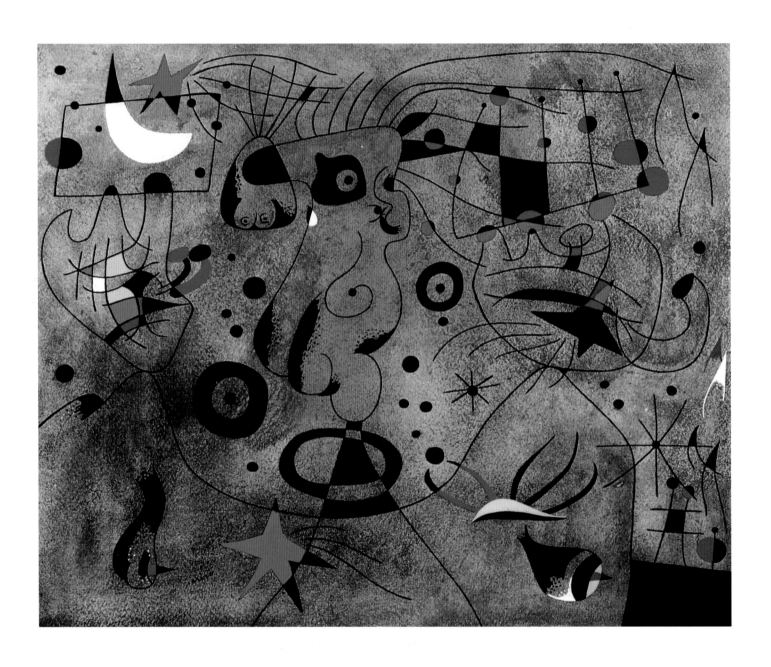

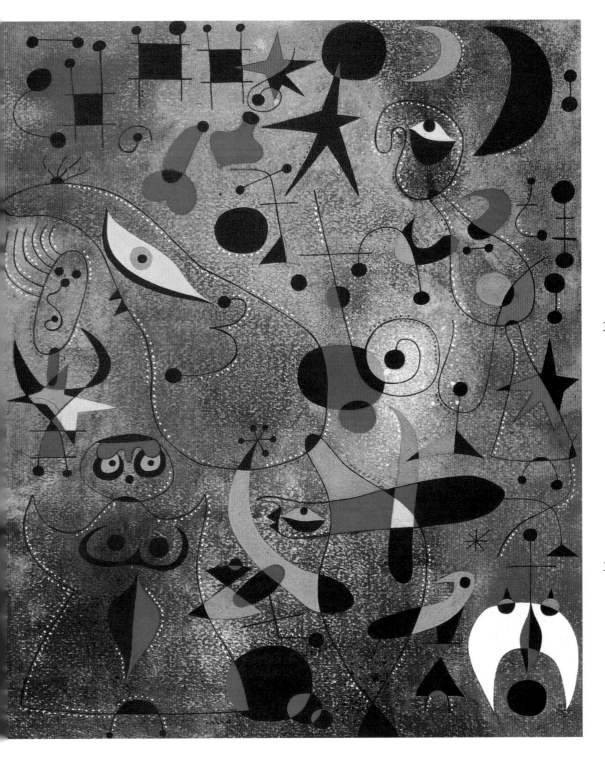

38. ***Mujer con axila rubia peinándose a la luz de las estrellas*** (de la serie *Constelaciones*), 1940.
Gouache y pintura con gasolina sobre papel, 38 x 46 cm.
The Cleveland Museum of Art, Cleveland, Ohio.

39. ***Despertar por la mañana*** (de la serie *Constelaciones*), 1941.
Gouache y pintura con gasolina sobre papel, 46 x 38 cm.
Museo de Arte Kimbell Fort Worth, Texas.

40. *Cifras y constelaciones de una mujer*, 1941.
Gouache y pintura con gasolina sobre papel, 46 x 38 cm.
Instituto de Arte de Chicago.

41. *El canto del ruiseñor a medianoche y lluvia matinal*, 1940.
Gouache y pintura con gasolina sobre papel, 38 x 46 cm.
Galería Perls, Nueva York.

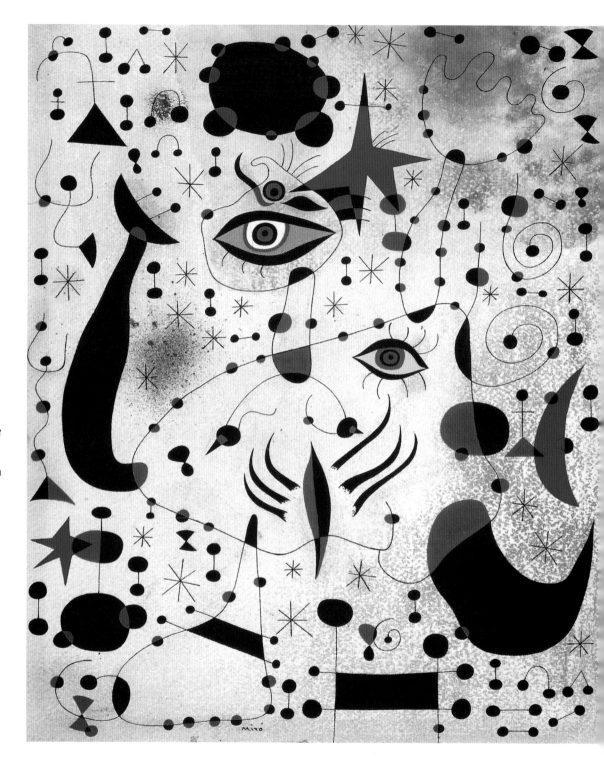

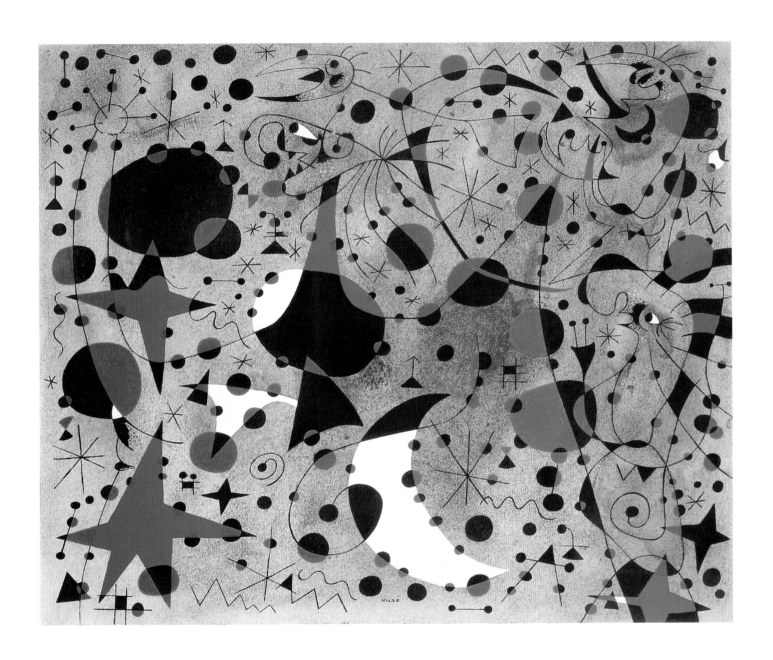

Preparándose para una exposición de galería en 1935 en los Estados Unidos organizada por su nuevo agente, Pierre Matisse, prometió pinturas al pastel que resultaran ser "muy pintadas"[25].

A través de 1930, las figuras humanoides de Miró frecuentemente se metamorfoseaban en monstruos, como si estuviera explorando la línea límite entre la fantasía y el horror. *Personaje* (1934) desvela dientes afilados como agujas. *Cabeza de un hombre* (1937) aparece dentado, y su ojo solitario se ahueca con miedo. *Cabeza de mujer* (1938) (p. 40) tiene ojos que van en una dirección, pezones prominentes apuntando a otro. La paleta de Miró aquí combina colores primarios con una gran cantidad de negro liso. "Nada en la vida privada del pintor justifica este desorden", comentó su biógrafo Jacques Dupin acerca de este período de la obra de Miró. "Lo que parece haber cambiado no era tanto Miró como el transcurso de los tiempos modernos a su alrededor... Una forma de barbarismo, hasta ahora desconocido en la historia, que estaba amenazando las civilizaciones europeas." Los horrores de la guerra y un inminente holocausto se infiltran en el arte de Joan Miró. A finales de los años 30 lo que había sido "maravilloso" ahora se convierte en "fantasía aterrorizada" por el miedo.[26]

La guerra civil española trajo guerra y violencia al corazón de Joan Miró. Los levantamientos militares y la amenaza de más derramamiento de sangre a través de España forzaron a su esposa y su hijo a mudarse con él a París en 1936. Incluso aunque él estaba viviendo lejos de la violencia, no podía dejar de visualizar la manera en que ésta estaba destruyendo su tierra natal. "Aidez l'Espagne," gritaba el cartel (p. 37) que creó a petición del gobierno republicano legal atacado por los revolucionarios de facción derechista. Miró escribió a mano una nota personal debajo de la fuerte imagen del cartel representando el rostro de un hombre, gritando, con su puño sostenido en alto en desafío. "En la batalla presente veo, en el lado fascista, fuerzas agotadas; en el lado opuesto, la gente, cuya creatividad ilimitada dará a España un ímpetu que asombrará al mundo."[27]

Para el pabellón español en la Exposición Universal de París en 1937, Miró creó un gran mural, de seis por cuatro metros titulado *El segador* o *Campesino catalán en rebelión*. Las imágenes del mural aún existen, pero la creación original de seis paneles se perdió cuando el pabellón fue desmantelado. La pintura ofrecía un contraste impresionante al comentario paralelo de Pablo Picasso sobre la guerra, *Guernica*, también creado para la exposición parisina de 1937. En la de Miró, una cabeza fantástica usando la "barretina" de un campesino catalán observa, con una mezcla de enojo, horror y asombro en los ojos, un cielo estrellado. *El segador* combinaba muchos de los símbolos de su tierra natal que significaban lo más importante para Miró: el campesino, la individualidad y la rebeldía, las estrellas en el cielo. Mientras que esta pintura refleja una pequeña esperanza, otra pintada al mismo tiempo revelaba un sentimiento de desesperanza en su representación macabra y decadente del mundo cotidiano: *Naturaleza muerta con un zapato viejo* (1937) (p. 41).

42. ***La escalera de la evasión***, 1940.
Gouache y óleo sobre tela, 73 x 54 cm.
Colección privada.

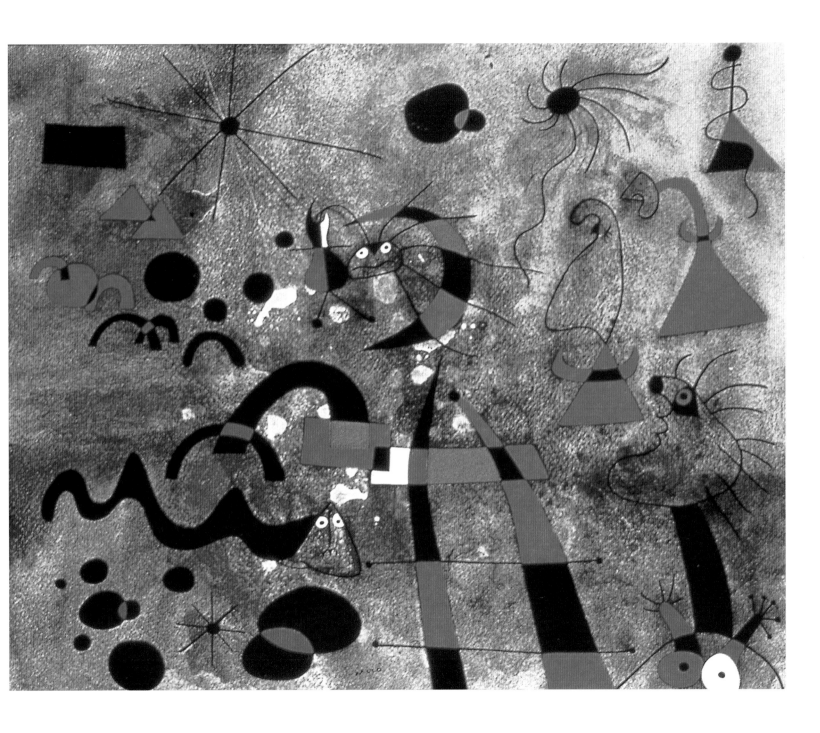

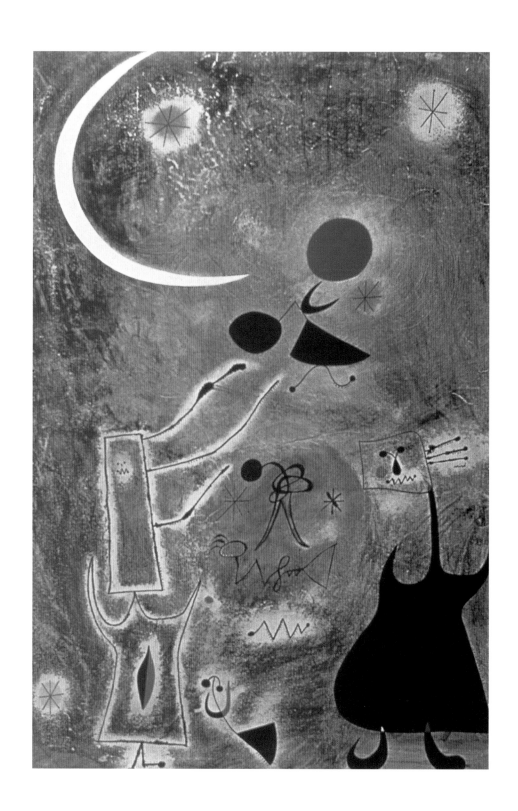

43. *Mujer y pájaro bajo el sol*, 1942.

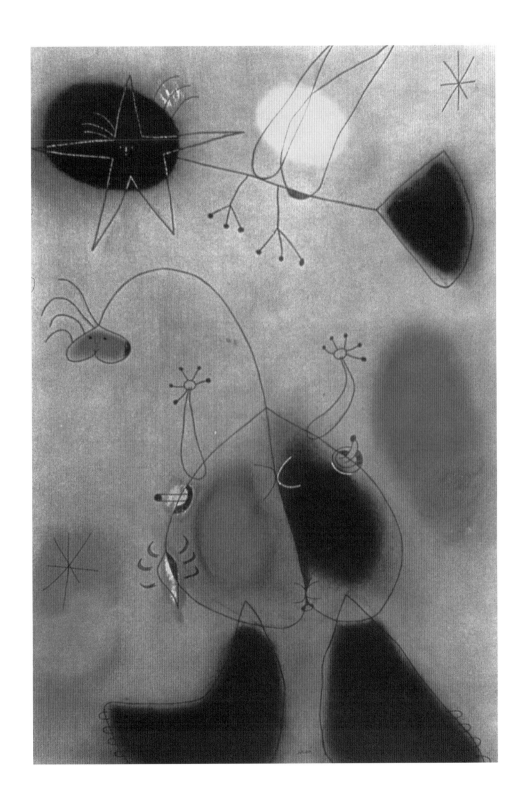

44. ***Mujer, pájaro y
estrellas***, 1942.
Pastel y lápiz sobre
papel,
106,6 x 71,1 cm.
Fundación Miró,
Barcelona.

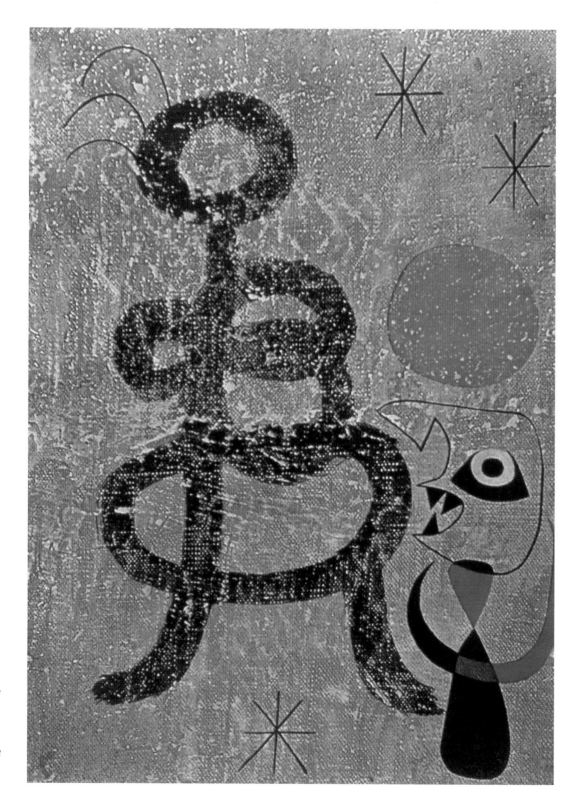

45. *Mujer y pájaro frente al sol*, 1944.

46. *El Sol rojo atormenta a la araña*, 1948.

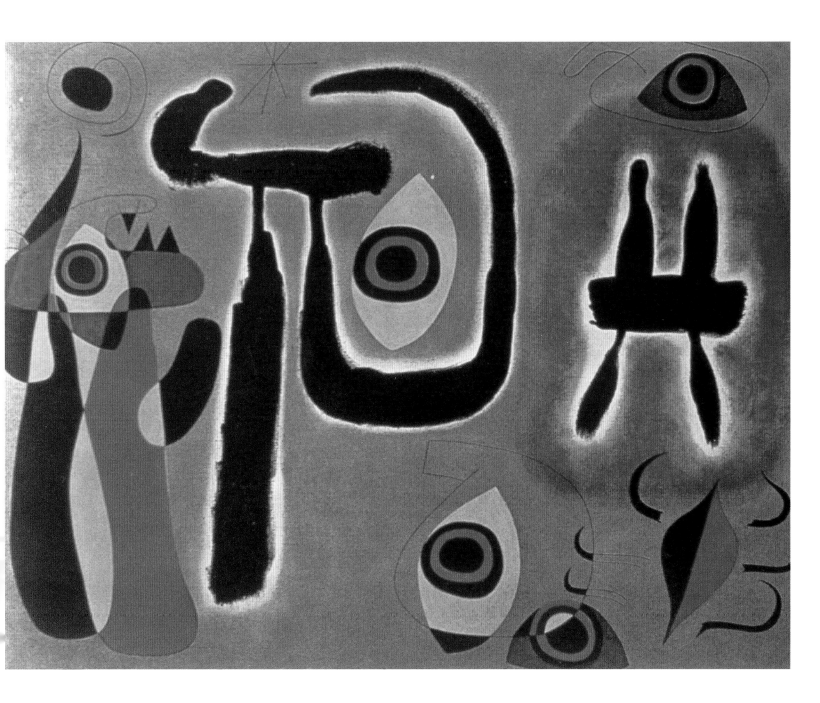

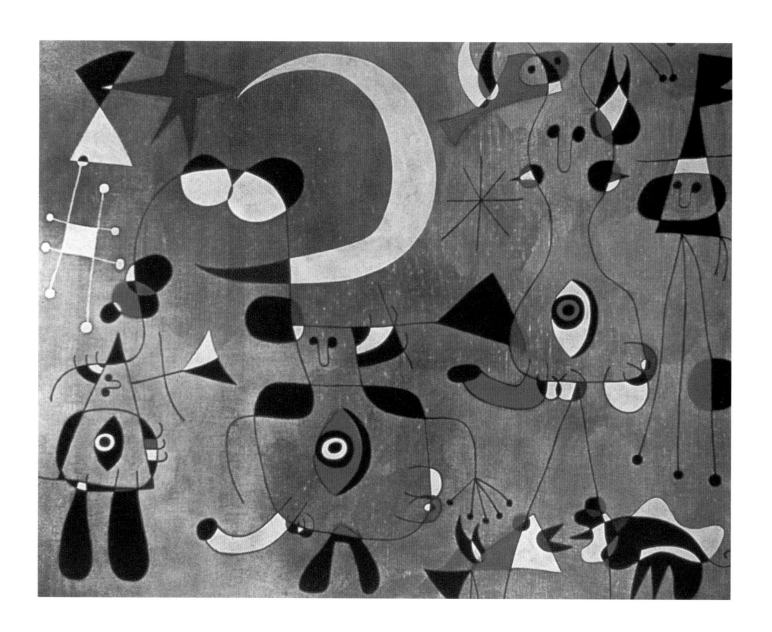

Considerada por su biógrafo Jacques Dupin como "una de las pinturas más extrañas y más importantes" de Miró, esta pintura reúne un conjunto de objetos banales -una patata en un tenedor, una botella de vino, un pedazo de pan y un zapato-, y los convierte en algo perturbadoramente fluido, fracturado e irreal. "Tomando estos objetos en toda su humilde simplicidad, el artista procedió a someterlos a un proceso alquímico al fin del cual nos encontramos enfrentados a una visión apocalíptica, un paisaje en intensa confusión, consumiéndose en llamas, el retrato de un mundo vuelto loco, un retrato de la martirizada España." "Es esta pintura, dice Dupin, y no *El segador*, la que uno debería comparar con el *Guernica* de Picaso."[28]

Al instalarse en París Miró había escapado a la guerra civil española. Ahora la proximidad de la Segunda Guerra Mundial le enviaba de regreso a España. Había estado fuera de su tierra natal durante cinco años cuando regresó a Palma de Mallorca. Algo en el paisaje, la fuga, los recuerdos de la niñez que estas experiencias le trajeron de nuevo, permitieron a Joan Miró completar las maravillosas series de pinturas por las que habría de ser recordado después: las pinturas colectivamente llamadas *Constelaciones*. Había comenzado estas pinturas mientras estaba en el campo en Normandía, en Varengeville-sur-Mer, un pueblecito cerca de Dieppe donde vivió desde agosto de 1939 hasta mayo de 1940. Estaba tan ensimismado con su trabajo que no entendió cómo esa ubicación había podido ponerle en el camino de la escalada hacia la guerra. Estaba ocupado creando las técnicas y la sensibilidad que iban a originar una apretada serie de 23 pinturas. Comenzó humedeciendo el papel, raspando su superficie y levantando la textura como fondo para el firmamento que estaba creando. Las imágenes familiares flotaban en la página -ojos, estrellas, pájaros, rostros, costillas- pero también formas geométricas simples -triángulos, círculos, medias lunas, curvas. Algunas formas son de negro liso, otras de colores primarios, pero todas interconectadas en el cuadro, de modo que la totalidad es tan interesante como cada una de sus partes componentes.

El amigo de Miró, André Breton, el primer surrealista, escribió el texto para acompañar la presentación de estas pinturas en una galería de Nueva York. Describió la obra con la misma meticulosidad que el artista, puesto que contemplar estas pinturas es participar en su creación. "La mano empieza a animar en pacientes operaciones de frotar, raspar, impregnar y masajear, dando vida a pigmentos varios, sombras varias o brillo transparente sobre toda la superficie, materializando transiciones imperceptibles desde un color hacia otro o amalgamándolos en una sola nube borrosa."[29] También describe la serie en sí misma: "Ellas forman parte de un todo aunque difieren unas de otras a manera de los cuerpos en la serie química de los aromas", escribió Breton. "Consideradas simultáneamente, como una sucesión o como un todo, cada una de ellas asume la necesidad y el valor de un elemento en las series matemáticas."[30]

47. *Personajes en la noche*, 1949.

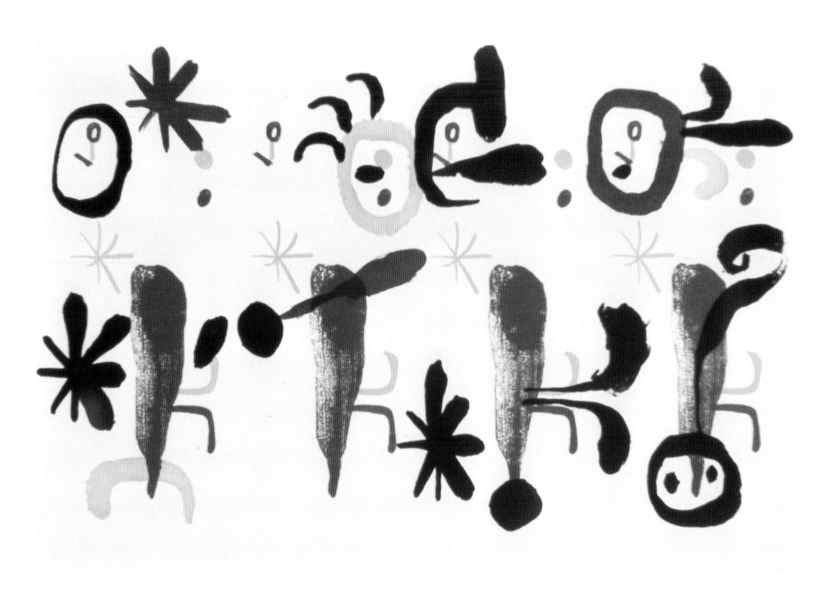

48. *Los cazadores de*
   *pájaros*,
   1950. 55,5 x 38,1 cm.

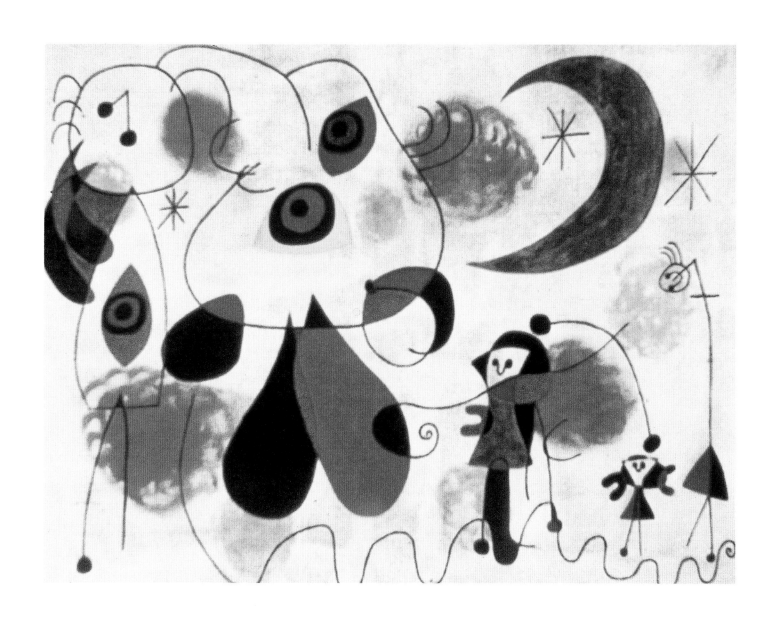

49. *Mujer, luna y pájaros*, 1950.

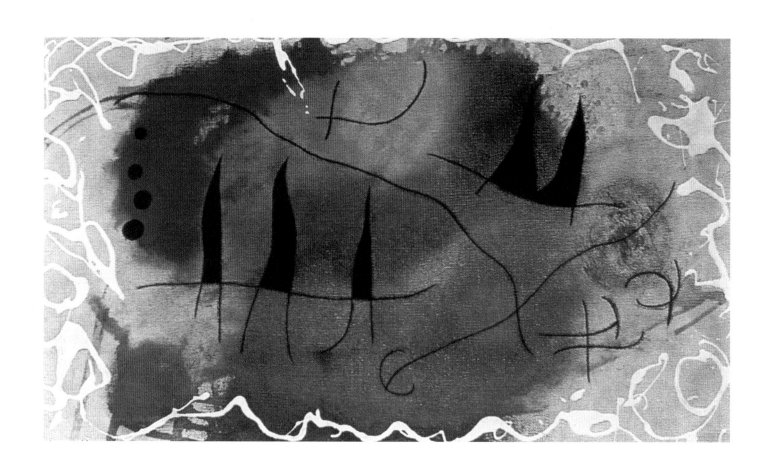

50. *Amanecer II/II*, 1959.

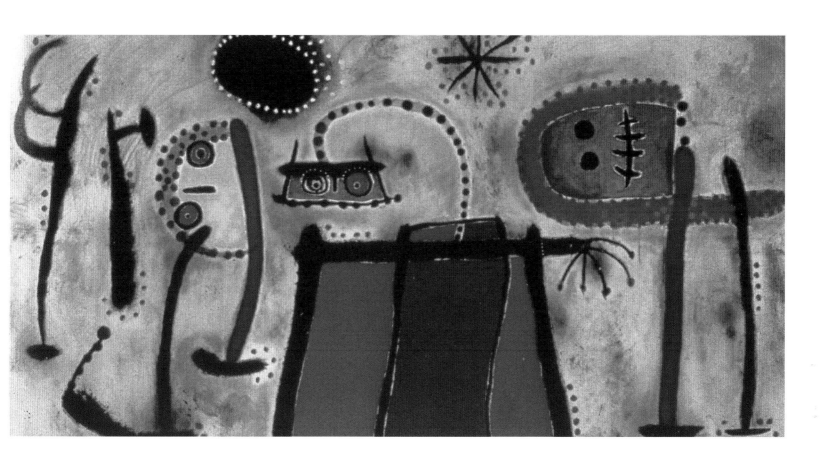

51. *Pintura*, 1953.
Óleo sobre tela,
195 x 378 cm.
Museo Guggenheim,
Nueva York.

Las *Constelaciones* de Miró eran como los elegantes resultados de un juego de azar, creía Breton -lo cual está cerca al modo en que el artista describió él mismo su creación. "Yo expondría sin una idea preconcebida", dijo. "Unas pocas formas sugeridas aquí para crear un equilibrio invitarían a otras formas. Éstas, a su vez, demandan otras. Parecía interminable... Tomaba [un gouache] día tras día para pintar en otros pequeños puntos, estrellas, lavados, puntos infinitesimales de color, con el objetivo finalmente de lograr un equilibrio completo y complejo."[31]

Las *Constelaciones* de Joan Miró fueron mostradas en Nueva York en la Galería Pierre Matisse en 1945, convirtiéndolas en los primeros trabajos europeos llevados a los Estados Unidos después del final de la Segunda Guerra Mundial. No era sólo el momento elegido sino también su espíritu, lo que dio a todos la impresión de que esas pinturas contenían a la vez un mensaje tanto apocalíptico como consolador. "En una época de extrema perturbación", escribió André Breton, "parece que por una aspiración natural a un rasgo lo más puro y lo más íntimo, Miró dejó ir libremente todo su talento, mostrándonos lo que él realmente podía hacer todo el tiempo."[32]

En 1956, al cumplir el artista 63 años, su esposa insistió en que contratara los servicios de Josep Lluís Sert, un querido amigo y arquitecto, para diseñar el estudio que siempre había querido. Muchos años antes, en 1938, Miró había escrito un artículo titulado "Je rêve d'un grand atelier" (Sueño con un gran estudio). En él, admitía que en todos los años y veranos que había pasado pintando en España, nunca había tenido un estudio de verdad. "En los primeros días trabajé en pequeños cubículos donde casi no había suficiente espacio para que entrara en ellos. Cuando no estaba feliz con mi trabajo, golpeaba mi cabeza contra las paredes. Mi sueño, cuando esté en condiciones de establecerme en algún lugar, es tener un estudio muy grande, no por razones de luminosidad, o de orientación, etc., eso no me importa, sino que pudiera tener espacio, muchos lienzos, puesto que mientras más trabajo, más quiero trabajar."[33]

Ahora era el momento de construir uno. Sert diseñó un espacio admirable, con luminosas paredes blancas y altos techos en forma de alas de pájaro. Miró lo mantuvo, como siempre ha mantenido sus espacios de trabajo, impecablemente ordenado y limpio. Esto le permitía comenzar a trabajar en formatos más grandes -tapicería y murales, esculturas monumentales-, pinturas más grandes que las que jamás había pintado antes.

Es irónico que un hombre que deseaba "el asesinato de la pintura" ganara renombre internacional principalmente gracias a ese medio. Tan pronto como el éxito le dio la libertad de hacerlo, Joan Miró alegremente se orientó hacia otros medios, explorándolos con la misma originalidad intrépida y las mismas expectativas de trascender la tradición, justo como lo había hecho con su pintura. En 1944 volvió a contactar con su viejo amigo, Papitu Llorens Artigas, un compañero de estudios de la escuela Galí, quien se había convertido en maestro ceramista en Barcelona.

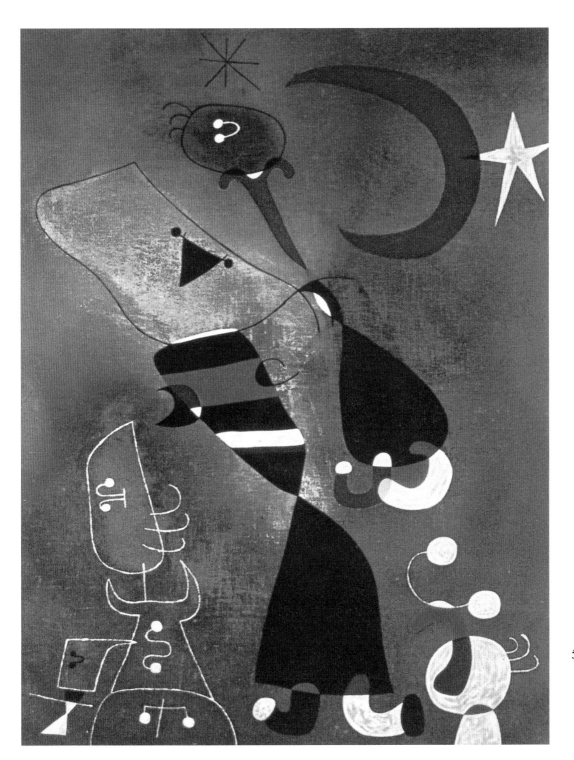

52. *Mujer y pájaro bajo la
luna*, 1949.
Óleo sobre tela,
81,5 x 66 cm.
Galería Tate, Londres.

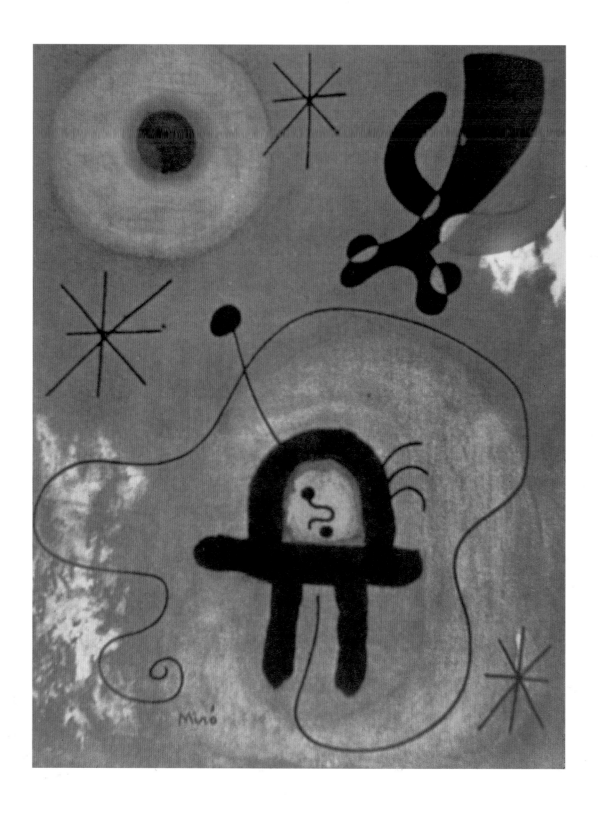

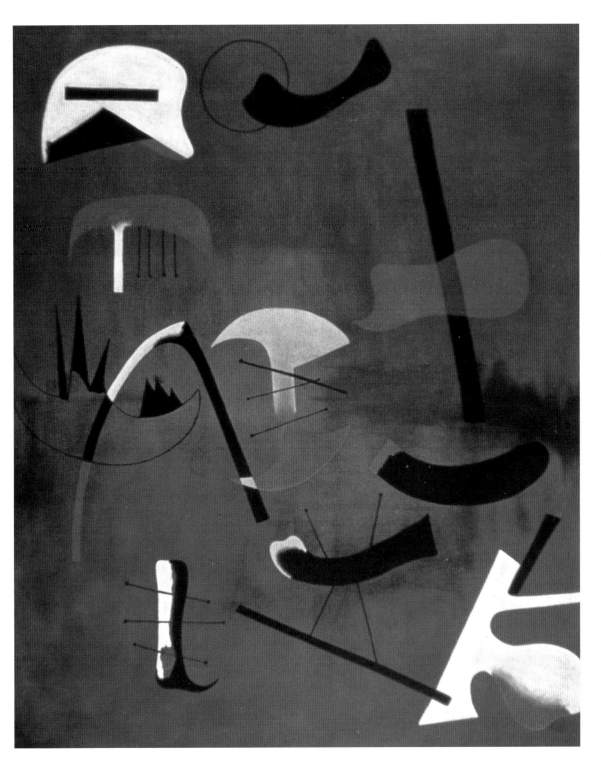

53. *La malva de la luna*,
    1952. Litografía.

54. *Composición*, 1963.
    Galería Narodni,
    Praga.

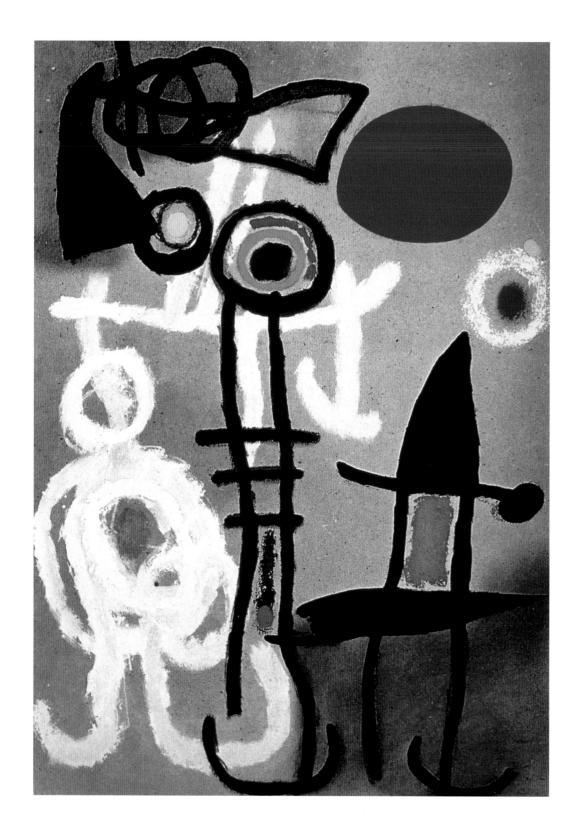

55. ***Personaje y pájaro***
***bajo el sol***, 1963.
Óleo sobre cartón,
106,6 x 73,6 cm.
Colección privada.

56. ***Personaje y pájaro***,
1963.
Óleo sobre cartón,
75 x 105 cm.
Colección privada.

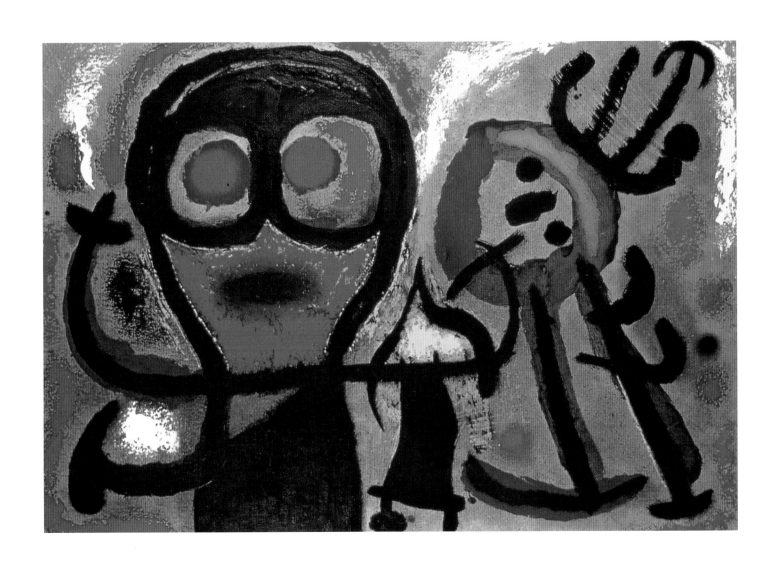

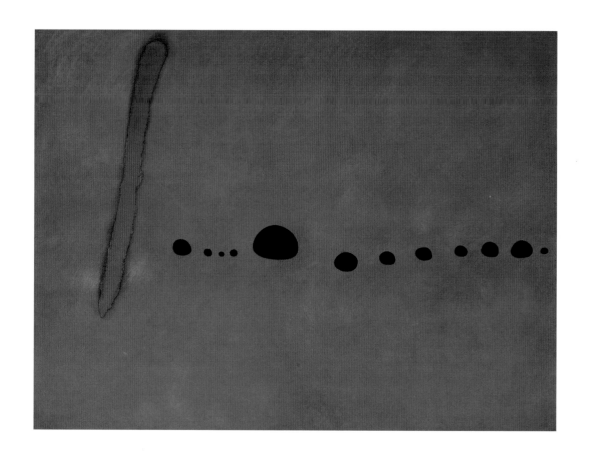

57. *Azul II*, 1963.
Óleo sobre tela,
270 x 355 cm.
Musée National d'Art
Moderne, Centre
Georges Pompidou,
París.

Los dos comenzaron una colaboración que continuarían durante años, dando como resultado platos, vasijas y baldosas que llevarían la cerámica a un nuevo nivel de expresión y arte. Se podía recubrir con barniz para delinear y moldear las masas tridimensionales, su lustre contrastando con la textura rugosa de la arcilla. El trabajo de Miró en cerámica le llevó a ser invitado por la UNESCO para crear dos paredes embaldosadas, El *Muro de la Luna* y el *Muro del Sol*, para las oficinas generales en París de la organización, completados en 1958. Artigas y él continuaron trabajando juntos en otros murales monumentales. Hoy día los murales de cerámica de Miró y Artigas llaman la atención de los transeúntes en España, Japón y los Estados Unidos.

Trabajando en una variedad de medios esculturales, Joan Miró hizo una feliz transición a la esfera de las tres dimensiones. Comenzando con pequeños bronces, al parecer personificaciones de las figuras de fantasía que él había hecho danzar en papel, Miró se orientó hacia mayores formatos y, finalmente, todo un laberinto de estatuas que hoy anima los terrenos de la Fundación Maeght en Saint-Paul-de-Vence en la Costa Azul francesa.

Al inicio de su recorrido, Joan Miró se aventuró fuera de los senderos del surrealismo y en 1926 pintó un decorado para la producción de *Romeo y Julieta* de los Ballets Rusos. Sus compañeros surrealistas se opusieron rotundamente, considerando al ballet clásico como una forma de arte aristocrática, pero Miró no concedió importancia a tales consideraciones doctrinales. Diseñó no sólo los decorados sino también el vestuario y los accesorios para los *Jeux d'enfants* de los Ballets de Montecarlo en 1932. Los proyectos teatrales no volvieron a cruzarse en su camino hasta 1978 cuando, a la edad de 85 años, Miró creó el vestuario y los telones para *Mori el Merma,* una sátira política. Tocados rellenos y vestidos en forma de calabaza convirtieron los cuerpos humanos en las siluetas biomórficas tan características de Miró. "Sólo un pintor muy anciano podría mantener esa mano tan infantil con tal gracia", escribió un crítico describiendo los vestuarios de la obra - más cercanos a las máscaras y las marionetas- diseñados por Miró.[34] Cuando Joan Miró cumplió 80 años, en 1973, ya gozaba de reconocimiento en el mundo entero, no sólo como pintor cuya obra jugó un papel importante durante los años formativos del siglo XX, sino también como un artista del mundo cuya visión y actividad transtornó las vidas diarias de millones de personas.

58. *Azul III*, 1963.
Óleo sobre tela,
270 x 355 cm.
Musée National d'Art
Moderne, Centre
Georges Pompidou,
París.

La fama le molestaba. "Quisiera poder decir, al diablo con todo", dijo en 1969. En cuanto al dinero, reaccionaba incluso con más indignación y desdén. "Hace algún tiempo quemé algunos lienzos", dijo a su nieto unos años más tarde. "Los quemé por razones artísticas y profesionales y el resultado fue muy hermoso; también los quemé para hacer burla de la gente que dice que esos lienzos valen una fortuna... Me da pena decir que la gente no ve lienzos, ven sólo dólares."[36] Joan Miró pasó las últimas décadas de su vida, alejado de los viajes, en su tierra natal de Cataluña. Su nieto, Joan Punyet Miró, recuerda que al final de su vida adquirió una nueva costumbre. Lo mismo que durante años había llenado sus lienzos con constelaciones de interesantes formas y colores, ahora coleccionaba objetos que había encontrado en el campo. "Él coleccionaba artículos poco usuales", escribió el joven Miró, "objetos extraños e inesperados que, cuando eran retirados de su contexto normal y reunidos en un grupo homogéneo, abrían un campo rico y fértil de posibilidades, propicias para divagaciones espontáneas."

En 1978, su abuelo le dijo que esta "presente concentración de todo ese batiburrillo" era un nuevo fenómeno. "He sido hipnotizado", dijo. "Cuando salgo a pasear no voy cazando objetos como si fuera buscando setas. Hay una fuerza repentina, pum!, como una fuerza magnética que me impulsa a mirar hacia el suelo en cierto momento." De esos momentos, él traía a casa conchas, raíces, huesos, conchas de caracol, esqueletos de murciélago, recuerda su nieto: nuevas constelaciones, combinaciones casuales de forma y color que equivalen a belleza, una belleza como la que el mismo Joan Miró había creado a lo largo de su vida.

Joan Miró murió el día de Navidad, 25 de diciembre de 1983, a la edad de 90 años. Durante el año anterior su carrera había sido celebrada a través de exposiciones retrospectivas tanto en Nueva York como en Barcelona. Recientemente había recibido doctorados *honoris causa* de las Universidades de Harvard y Barcelona y le había sido otorgada la Medalla de Oro de Bellas Artes en España. Joan Miró había supervisado la construcción de la Fundación Miró en Barcelona, cuyos edificios había diseñado Josep Lluis Sert, así como una sala de exposición y un centro para el estudio del arte contemporáneo también en Barcelona. Sus pinturas y sus trabajos tridimensionales formaban parte de las colecciones permanentes de museos de arte en todo el mundo. Un gran número de esas pinturas se ha integrado en el vocabulario cultural y serán reconocidas -y disfrutadas- por la gente educada, jóvenes y viejos, en el mundo entero.

En sus últimos años, Joan Miró habló a su nieto sobre su amor por el arte popular catalán -las formas naturales, el espíritu independiente, la candidez que es a la vez hermosa y sorprendente. "El arte popular nunca deja de conmoverme", dijo. "Está libre de farsas y artificios. Va directo al corazón de las cosas." Hablando del arte del país que le había nutrido, Joan Miró encontró las mejores palabras para describirse a sí mismo. Con su honestidad, espontaneidad, y entusiasmo ingenuo por la forma, la materia y el color, había creado un universo artístico que deleita, desconcierta, maravilla y gratifica.

59. En colaboración con
Joan Gardy-Artigas,
*Mujer y pájaro*,
1981-1982.
Concreto, parcialmente
cubierto por piezas
cerámicas, altura:
2.200 cm.
Parc Joan Miró,
Barcelona.

60. *Jeune fille s'évadant*
(Niña escapando),
1968.
Bronce pintado,
135 x 50 x 35 cm.
Colección privada.

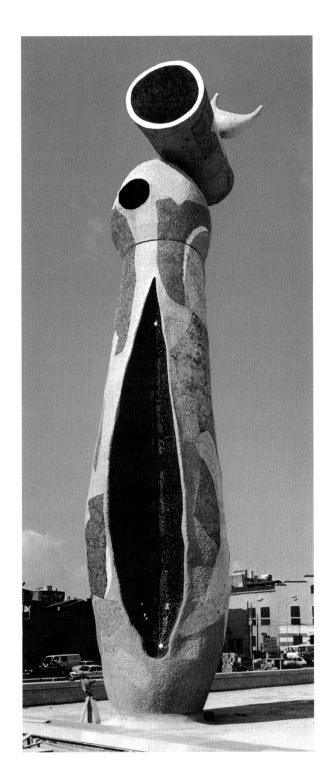

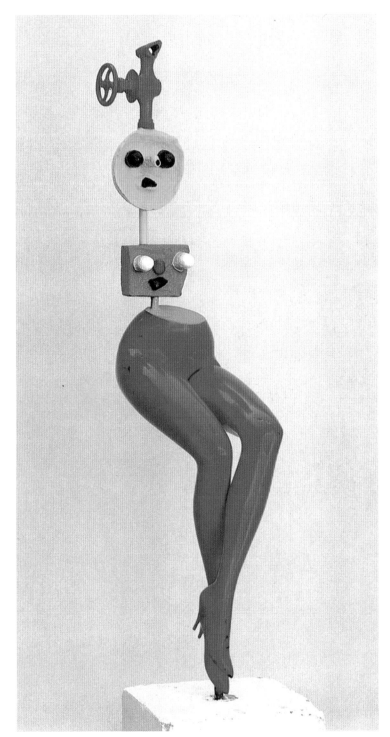

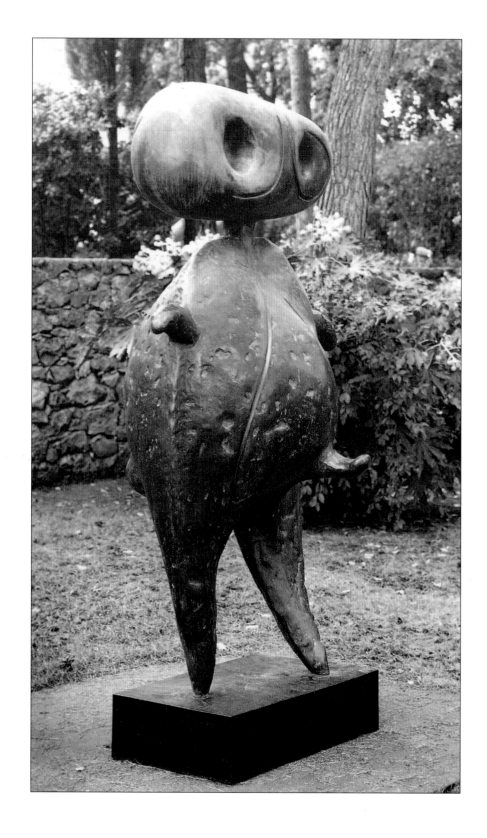

61. *Personaje*, 1970.
   Bronce,
   200 x 200 x 100 cm.
   Colección privada.

# BIOGRAFÍA

| | |
|---|---|
| 1893: | 20 de abril. Nacimiento de Joan Miró en Barcelona. Padres: Miguel Miró Adzerias, joyero y relojero, originario de Tarragona, y Dolores Ferra, hija de un ebanista de Palma de Mallorca. |
| 1897: | 2 de mayo. Nace la única hermana de Joan Miró, Dolores. |
| 1900: | Miró ingresa en la escuela primaria en Barcelona y asiste a las clases de dibujo opcionales después de la escuela. |
| 1901: | Los primeros dibujos de Miró más antiguos conservados datan de este año. |
| 1907: | Se inscribe en la Escuela de Comercio de Barcelona. También asiste a clases de arte en la Escuela Lonja de Artes Industriales y Bellas Artes. |
| 1911: | La enfermedad le obliga a dejar su trabajo. Convalece en la nueva granja de sus padres en Montroig. |
| 1912-1915: | Se inscribe en la academia de arte de Francisco Galí en Barcelona. |
| 1913: | Se une con amigos para formar el Círculo Artístico Sant Lluch en Barcelona. |
| 1915: | Se somete a sus deberes militares de tres años, tres meses por año, sirviendo en octubre, noviembre y diciembre de 1915, 1916 y 1917. |
| 1916: | El comerciante de arte Josep Dalmau admira varios de los trabajos de Miró, especialmente sus paisajes. Junto a E.C. Ricart alquila su primer taller en Barcelona. |
| 1917: | Una exposición de arte francés en Barcelona deja una fuerte impresión en Miró. Conoce a Francis Picabia, editor de la revista dadaísta, *391*. |
| 1918: | Primera exposición individual en la Galería Dalmau en Barcelona. |
| 1920: | Primer viaje a París. Conoce a su paisano Pablo Picasso, quien adquiere el *Autorretrato* de Miró. Toma parte en el Festival Dadá en la Salle Gaveau antes de regresar a Montroig en verano. |
| 1920-1921: | Trabaja en *La masía*, última manifestación de su etapa de realismo poético. |
| 1921: | De regreso en Paris, comparte un estudio en el 45 de la rue Blomet, cerca de André Masson. Masson le presenta a Paul Klee y otros pintores. A través de Picasso, Miró conoce a los comerciantes de arte Paul Rosenberg y Daniel-Henry Kahnweiler. |
| 1921: | Primera exposición individual en París, en la Galerie La Licorne, que rsulta un fracaso comercial. |

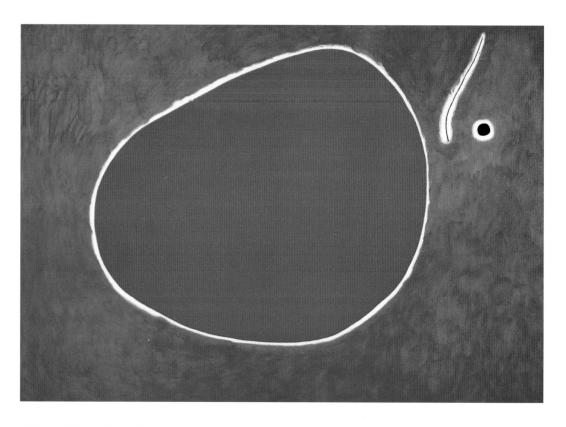

**62. *El vuelo de la libélula hacia el sol*, 1968.**
Óleo sobre tela,
174 x 224 cm.
Colección privada,
París.

| | |
|---|---|
| 1923-1924: | Pinta *El campo arado* durante el verano en Montroig. Simpatiza con artistas y poetas en París, como Antonin Artaud, Jean Dubuffet, Paul Eluard, Raymond Queneau, Ernest Hemingway y Ezra Pound. |
| 1925: | Exposición individual de la obra de Miró en la Galerie Pierre, un éxito. Todos los miembros del grupo surrealista firman la invitación para la exposición. |
| 1926: | Miró y Max Ernst trabajan en el decorado del ballet *Romeo y Julieta* para los Ballets Rusos de Diaghilev. El padre de Miró muere en Montroig. |
| 1927: | Se instala en Montmartre. Sus nuevos vecinos son Max Ernst, Hans Arp, Pierre Bonnard. René Magritte y Paul Eluard. |
| 1928: | Produce los primeros collages con objetos. Visita Holanda, que le proporciona inspiración para la serie de "Interiores holandeses". Exposición importante de 41 obras en la Galerie Bernheim. Vende la totalidad de las piezas exhibidas. |
| 1929: | 12 de octubre. Miró se casa con Pilar Juncosia en Palma de Mallorca. Se instalan en París. Pinta una serie de "Retratos imaginarios". |
| 1930: | Nace en Barcelona María Dolores, la hija de Miró. Se inaugura una exposición |

individual de los trabajos de Miró en la Valentine Gallery en Nueva York, la primera muestra individual en los Estados Unidos.

| 1932: | Diseña las cortinas, los decorados, el vestuario y los accesorios para el ballet *Jeux d'enfants*, de los Ballets Rusos de Montecarlo. Expone en la Galerie Pierre Matisse en París y la primer muestra de un sólo artista en la Galería Pierre Matisse de Nueva York. |
| --- | --- |
| 1933: | Trabaja en una serie de 18 collages y realiza pinturas a partir de los mismos. |
| 1934: | Firma un contrato con Pierre Matisse, que desea representarlo en Estados Unidos. |
| 1936: | Miró, su esposa e hija dejan España y se mudan a París huyendo de la guerra civil española. El Museo de Arte Moderno de Nueva York incluye a Miró en su más importante exposición, *Arte Fantástico, Dadá, Surrealismo*. |
| 1937: | Diseña el cartel político "Aidez l'Espagne". Es comisionado para crear una gran pintura mural para la Feria Mundial de París. |
| 1939-1940: | Miró y su familia viven en Varengeville-sur-Mer, en Normandía. |
| 1940: | Miró comienza la serie de gouaches conocidos como las *Constelaciones* en Varengeville y la completa el siguiente año en España. Después del bombardeo alemán de Normandía, Miró lleva a su familia a Palma de Mallorca. |
| 1941: | El Museo de Arte Moderno de Nueva York organiza una importante retrospectiva de su obra. J. J. Sweeney publica la primera monografía sobre Miró y su arte. |
| 1942: | Desarrolla la temática "Mujer, pájaro y estrella" en una variedad de materiales, particularmente en acuarela, gouache y tinta. |
| 1944: | Con Artigas, Miró comienza a producir cerámicas. Su madre muere el 27 de mayo. |
| 1946: | Produce las primeras esculturas en bronce. |
| 1947: | Primer viaje a los Estados Unidos. Produce el mural para el Terrace Plaza Hotel de Cincinnati. |
| 1948: | Regresa a París. Primera exposición individual de Miró en la Galería Maeght. |
| 1949: | Vive en Barcelona pero viaja a menudo a París. Su obra incluye litografías y grabados, pinturas, cerámicas y esculturas. |
| 1950: | Walter Gropius le encarga una pintura mural para el comedor del Harkness Graduate Center de la Universidad de Harvard. |

| 1952: | Segundo viaje a Estados Unidos. |
|---|---|
| 1954: | Recibe el segundo premio por un grabado presentado en la bienal de Venecia. Retoma su trabajo de cerámica junto a Artigas durante los dos años siguientes. |
| 1955: | Pinturas sobre cartón. |
| 1956: | Se instala definitivamente en Palma, donde el arquitecto Josep Lluís Sert ha diseñado su taller. |
| 1957: | Miró y Artigas visitan la cueva de Altamira y sus pinturas para preparar los murales encargados para el edificio de la UNESCO en París. |
| 1958: | Inauguración de los murales de UNESCO, que ganan el Premio Guggenheim International. |
| 1960: | Con Artigas, crea un mural cerámico para el área pública de la Universidad de Harvard para reemplazar la pintura mural. |
| 1961: | Jacques Dupin publica un libro sobre la vida y la obra de Joan Miró. |
| 1962: | Retrospectiva en el Musée National d'Art Moderne en Paris. |
| 1964: | Inauguración de la Fundación Maeght en Saint-Paul-de-Vence incluyendo el laberinto de esculturas de Miró. |
| 1966: | Primeras esculturas monumentales en bronce. Retrospectiva en el Museo Nacional de Arte en Tokio. |
| 1967: | Instalación del mural de cerámica de Miró y Artigas en el Museo Solomon R. Guggenheim de Nueva York. Recibe el Gran Premio Carnegie International a la Pintura. |
| 1968: | Se realizan exposiciones en honor del 75 cumpleaños de Miró. Recibe el doctorado *honoris causa* de Harvard. Último viaje a Estados Unidos. |
| 1970: | Crea paneles de cerámica para el aeropuerto de Barcelona. Instala tres paneles murales gigantes y un jardín acuático en Osaka, Japón, como participación en la Exposición Universal. |
| 1972: | Se crea en Barcelona la Fundación Joan Miró, Centre d'Estudis d'Art Contemporani. Se encarga a Sert el diseño del edificio. |
| 1974: | Celebración del 80 cumpleaños, "Miró 80 Vuitanta", realizada en Palma de Mallorca en el Colegio de Arquitectos. |
| 1975: | La Fundación Joan Miró abre al público exponiendo numerosas pinturas, esculturas, telas y serigrafías. |
| 1976: | Instalación de enladrillado cerámico en el Pla de l'Os, en Barcelona. |

1977:     Con Royo, realiza un tapiz para la National Gallery de Washington.

1978:     Escultura monumental en *La Défénse*, París. Representaciones de *Mori el Merma*, con decoración y vestuario de Miró. Retrospectiva en Madrid.

1979:     Inauguración de la vidriera de colores realizada con Marcq en la Fundación Maeght.

1980:     Recibe la Medalla de Oro de las Bellas Artes del Rey de España Juan Carlos.

1981:     Instalación de una escultura monumental en Chicago.

1982:     Instalación de una escultura monumental en Barcelona, en el Parc de l'Escorxador.

1983:     Eventos y exhibiciones conmemorativas por el 90 cumpleaños de Míró. Se inauguran esculturas monumentales en Chicago, Illinois; Houston, Texas; Barcelona; y Palma.

1983:     25 de diciembre. Joan Miró muere en Palma de Mallorca. El 29 de diciembre es sepultado en la bóveda familiar en el Cementerio de Montjuïc en Barcelona.

63. *Sobreteixim XVII*, 1973.
Cáñamo,
Collage de pintura,
240 x 142,2 cm.
Fundación Miró,
Barcelona.

# LISTADO DE ILUSTRACIONES

# NOTAS

[1] Carta a Jacques Dupin, 1957, en *Joan Miró: Escritos y entrevistas selectas*, ed. Margit Rowell, Nueva York: Da Capo Press, 1992, p. 44.

[2] Jacques Dupin, *Joan Miró: vida y obra*, Nueva York: Harry N. Abrams, p. 47.

[3] Ibídem, p. 49.

[4] Joan Punyet Miró, *Miró en su estudio*, Londres: Thames and Hudson, 1996, p. 9.

[5] Dupin, p. 54.

[6] "Dadaísmo" sitio web en "Música electro-acústica", URL: < http://www-camil.music.uiuc.edu/Projects/EAM/Dadaism.html > , visitada el 24/Feb/04.

[7] Rowell, p. 57.

[8] Ibídem, p. 63.

[9] Ibídem, 72.

[10] Dupin, p. 92.

[11] Dupin, p. 99.

[12] Francesc Català-Roca, *Miró: noventa años*, texto de Lluís Permanyer, Seacaucus, NJ: The Wellfleet Press, 1989, part III.

[13] Dupin, p. 100.

[14] Català-Roca, parte II.

[15] Dupin, p. 139.

[16] J. p. Miró, p. 5.

[17] Ibídem, p. 6.

[18] Rowell, p. 11.

[19] Dupin, p. 154.

[20] William Rubin, *Miró en la colección del Museo de Arte Moderno*, Nueva York: MOMA, 1973, p. 32.

[21] Rowell, pp. 1-3.

[22] Rubin, p. 37.

[23] Rowell, pp. 116-117.

[24] Ibídem, p. 122.

[25] Ibídem, p. 124.

[26] Dupin, pp. 262, 265.

[27] Rubin, p. 72.

[28] Dupin, pp. 293-294.

[29] Rubin, p. 81.

[30] Dupin, p. 356.

[31] Rubin, p. 81.

[32] Dupin, p. 360.

[33] J. p. Miró, p. 6.

[34] Jean-Pierre Leonardini, en la URL < http://www.festival-automne.com/public/ressourc/publicat/1982ouvr/mile137.htm > , visitada 22/Feb/04.

[35] J. p. Miró, p. 15.

[36] Ibídem, p. 11.